圖解 流行・搖滾
吉他大師技法

Bules、Rock、Pops、Jazz 經典和弦
進行╳**10**位最頂尖名家，
140 種吉他速彈絕技徹底解說

Hidenori 著

黃大旺 譯

目次

前言 .. 4

音源下載方式及使用方法 ... 5

Chapter 1 藍調風格　I7–V7–IV7–I7

Eddie Van Halen Style1 米索利地安音階的藍調進行 /Style2 開放弦上的勾弦8

Richie Kotzen Style1 關節奏法的藍調五聲音階 / Style2 米索利地安音階＋藍調音符 10

Nuno Bettencourt Style1 米索利地安迴旋運指＋拋勾弦高速五聲音階 /Style2 高速拋勾弦 12

Zakk Wylde Style1 不同七度和弦上五聲音階下降 / Style2 不同七度和弦的米索利地安組成五聲音階 .. 14

Steve Vai Style1 無藍調感 /Style2 融合樂風 16

Yngwie Malmsteen Style1 從普通樂句移轉高音琴格 /Style2 內側撥弦＋連續三個半音下降 18

Paul Gilbert Style1 交互運用拋勾弦與撥弦 / Style2 交替滿撥弦 .. 20

Michael Schenker Style1 B 調藍調貫穿獨奏＋雙音符彈奏 /Style2 交替撥弦＋持續音奏法 22

Kiko Loureiro Style1 以跨弦演奏大調三和音的琶音 /Style2 兩種跨弦奏法樣式的琶音 24

John Petrucci Style1 半音階 / Style2 延伸＋跨弦奏法 26

Chapter 2 單一大調和弦　I–I–I–I

Eddie Van Halen Style1 滑音的高速把位變換 / Style2 蜂鳥撥弦 .. 30

Richie Kotzen Style1 拋勾弦 / Style2 ♭5th、♯9th .. 32

Nuno Bettencourt Style1 滑音 / Style2 圓滑奏 .. 34

Zakk Wylde Style1 反覆撥弦奏法 / Style2 交替撥弦 .. 36

Steve Vai Style1 點弦＋同弦換指 / Style2 異弦同音 .. 38

Yngwie Malmsteen Style1 小幅度掃弦 / Style2 大掃弦 .. 40

Paul Gilbert Style1 大幅度異位同音移動 / Style2 滿撥弦奏法 .. 42

Michael Schenker Style1 m7th、推高一音半 / Style2 高把位＋半音運用 44

Kiko Loureiro Style1 精準撥弦 / Style2 交替奏法的滿撥弦 .. 46

John Petrucci Style1 滿撥弦奏法 / Style2 半拍半樂句＋內側與外側撥弦 48

Chapter 3 單一小調和弦　Im–Im–Im–Im

Eddie Van Halen Style1 點弦 /Style2 點弦滑音 52

Richie Kotzen Style1 拋勾弦接中指啄弦 / Style2 混合撥弦＋連結樂句 54

Nuno Bettencourt Style1 即興放克感 / Style2 B 小調五聲音階上混入 B 調多利安跨弦 ... 56

Zakk Wylde Style1 以六連音符上行音列演奏五聲音階 /Style2 推弦奏法 58

Steve Vai Style1 滑音＋五度音程奏法 / Style2 米索利地安音階與小調音階 60

Yngwie Malmsteen Style1 和聲小調音階 / Style2 由 A 小調三和音構成連續琶音.................. 62

Paul Gilbert Style1 點弦 / Style2 以拋勾弦演奏跨弦 64

Michael Schenker Style1 八分音符、十六分音符與三十二分音符交錯出現 /Style2 滿撥弦 66

Kiko Loureiro Style1 延伸奏法＋♭5th/ Style2 跨弦奏法小調版 68

John Petrucci Style1 多利安音階版滿撥弦樂句 / Style2 交替撥弦 70

Chapter 4 流行樂　VIm7-IVmaj7 / V7-VIm7

Eddie Van Halen Style1 滑音下行 /Style2 連續三連音與附點音符、休止符.......... **74**

Richie Kotzen Style1 縱向與橫向移動 /Style2 無撥片琶音類圓滑奏.......... **76**

Nuno Bettencourt Style1 三十二分音符搥勾弦 /Style2 樂句下降奏法.......... **78**

Zakk Wylde Style1 每弦彈兩音型態的疾走奏法樂句 /Style2 橫向移動的疾走奏法樂句 **80**

Steve Vai Style1 掃弦用 C 小調音階的移動式樂句 /Style2 搥勾弦、滑音的圓滑奏接滿撥弦的連續樣式... **82**

Yngwie Malmsteen Style1 三音樣式→單弦下降→上升開頭結尾大幅度動態變化 /Style2 不同把位上彈奏勾弦＋六連音 **84**

Paul Gilbert Style1 連續跨弦奏法 /Style2 以低把位為主的大範圍延伸 **86**

Michael Schenker Style1 五聲音階類樂句經典的音符用法 /Style2 交替撥弦.......... **88**

Kiko Loureiro Style1 減和弦內音的上升＋跨弦樂句 /Style2 交替撥弦跨兩弦跨弦奏法 **90**

John Petrucci Style1 VIm7 與 IVmaj7/Style2 滿撥弦 **92**

Chapter 5 卡農　Imaj7 / V7-VIm7 / IIIm7-IVmaj7 / Imaj7-IVmaj7 / V7-Imaj7

Eddie Van Halen Style1 大範圍撥弦 /Style2 含開放弦與指距大的延伸樂句 **96**

Richie Kotzen Style1 手指搥弦 /Style2 全圓滑奏運指.......... **98**

Nuno Bettencourt Style1 快速運指＋點弦奏法 /Style2 旋律性與機械感兼具的樂句 **100**

Zakk Wylde Style1 以卡農和弦內音為主的五聲音階 /Style2 以第一與第二弦為主的樂句 **102**

Steve Vai Style1 交替撥弦＋搥弦 /Style2 點弦＋撥弦 **104**

Yngwie Malmsteen Style1 掃弦 /Style2 快速精準撥弦 **106**

Paul Gilbert Style1 點弦＋開放弦奏法 /Style2 以跨弦奏法演奏的卡農樂句 **108**

Michael Schenker Style1 分散和弦樂句 /Style2 帶理論性的樂句劃分 **110**

Kiko Loureiro Style1 以滿撥弦奏法演奏的跨弦樂句 /Style2 多跨弦奏法的樂句 **112**

John Petrucci Style1 超高速撥弦產生旋律的交替奏法 /Style2 IVmaj7 → V7 **114**

Chapter 6 爵士樂之簡單進行篇　Imaj7-VI7-IIm7-V7-Imaj7

Eddie Van Halen Style1 推弦疾走奏法 /Style2 含搥勾弦奏法的五聲音階＋其他音 **118**

Richie Kotzen Style1 Imaj7+ 變化音階＋IIm7/Style2 橫向移動的融合類樂句 **120**

Nuno Bettencourt Style1 以和弦內音為主爵士樂句 /Style2 只用第三弦到第一弦的融合樂句 **122**

Zakk Wylde Style1 帶有五聲音階轉換風格的樂句 /Style2 分散的變化音階營造爵士樂風味.......... **124**

Steve Vai Style1 著重調式感的樂句 /Style2 變態調式類樂句.......... **126**

Yngwie Malmsteen Style1 離調音階奏法的樂句 /Style2 離調樂句增添爵士風味 **128**

Paul Gilbert Style1 著重左手＋混合圓滑奏與撥弦 /Style2 搥勾弦＋外側撥弦＋變化音階＋跨弦 **130**

Michael Schenker Style1 滑音＋變化音階 /Style2 全滿撥弦＋變化音階 **132**

Kiko Loureiro Style1 Imaj7+ 圓滑奏與點弦奏法 /Style2 交替滿撥弦 **134**

John Petrucci Style1 交替滿撥弦 /Style2 掃弦 **136**

Chapter 7 爵士樂之複雜進行篇　IIIm7-IIm7 / V7-Im7 / IV7-♭VIImaj7 / VII7-IIIm7

Eddie Van Halen Style1 推高半音與推高全音交互奏法 /Style2 啄弦奏法 **140**

Richie Kotzen Style1 搥弦、勾弦與滑音的複合樂句 /Style2 和弦內音＋變化音階＋IIm7 **142**

Nuno Bettencourt Style1 帶旋律感的獨奏 /Style2 弗利吉安階＋大範圍延伸樂句 **144**

Zakk Wylde Style1 全下撥弦＋變化音階的音 /Style2 多悶音撥弦含爵士手法的五聲音階 **146**

Steve Vai Style1 跨弦類點弦＋啄弦奏法 /Style2 高速撥弦 **148**

Yngwie Malmsteen Style1 含開放弦的滿撥弦奏法 /Style2 高難度撥弦.......... **150**

Paul Gilbert Style1 結合圓滑奏與撥弦講究運指的樂句 /Style2 維持向上推弦狀態 **152**

Michael Schenker Style1 休止符、節奏突變＋高難度運指 /Style2 旋律性慣用樂句.......... **154**

Kiko Loureiro Style1 以各弦 1 音三弦組合演奏的滿撥弦 /Style2 拍子正中間的點弦奏法 **156**

John Petrucci Style1 圓滑奏→滑音→圓滑奏→跨弦 /Style2 滿撥弦＋圓滑奏＋六連音快速演奏 **158**

前言

筆者認為
「想彈出好的樂句，首先必須模仿好的樂句。」

人類的大腦，具有輸入（體驗，獲得知識）
與輸出（應用獲得的知識、活用以創造出什麼）兩種功能。

以吉他比喻這兩個動作的話，
就是「拷貝樂句→在過程中運用大腦、耳朵、手指記住的樂句，
再創造出新樂句」的過程。

本書就是一本徹底探究輸入動作的教材。

從音樂中挑選出最常使用的六種及其他和弦進行為例，
以淺顯易懂方式，解說十位著名速彈（shred）吉他手的
樂句音符用法或樂理、以及彈奏技巧等。

音源下載方式及使用方法

解說時所使用的音源，請掃描 QRCode 或輸入網址下載使用。
https://pse.is/4lpkav

本書音源收錄書中 Ex-1 ～ 140 的示範演奏與伴奏音軌。受限於樂曲容量上限的關係，每個音軌僅收錄兩段樂句。曲目音軌編號與起始時間會標示在本文標題處，敬請參照。在示範演奏之後會播放伴奏版，各位可以利用伴奏版練習彈奏。
此外，一部分伴奏音軌使用的音可能與示範演奏不一樣，主要是方便讀者演奏時更容易捕捉和弦的感覺所做的編排，和弦進行本身沒有改變。

※ 經確認，音源裡出現的雜音、破音、相位、音量或音高的差異等問題，起因皆來自於原始母帶，敬請見諒。

吉他手簡介

Eddie Van Halen 艾迪·范·海倫

艾迪·范·海倫出生於一九五五年，一九七八年以「范海倫樂團（Van Halen）」出道以來，成為一名掀起搖滾吉他演奏風格大革命的超級吉他手。他的演奏技巧中，尤其以右手在指板上搥勾弦的「右手奏法」（現在通常稱為點弦），或是使用大搖座搖桿（locking tremolo arm，可在劇烈推拉下維持音高穩定）的大膽震音演奏最為人所知，為當時的吉他樂界帶來巨大的衝擊。此外，吉他琴身施以華麗條紋彩繪、以只有一組雙線圈拾音器的 Stratocaster 型吉他接在改造過的馬歇爾音箱（Marshall）上，所彈出的溫暖音色又稱為「褐色聲響（brown sound）」，讓許多吉他手為之瘋狂。范海倫樂團在一九八四年發行的專輯《1984》中，〈跳躍（Jump）〉這首在美國締造蟬聯五周冠軍的金曲佳績，也鞏固了樂團的全球地位。自從曾經離團的第一代主唱大衛·李·羅斯（David Lee Roth）重回樂團懷抱之後，樂團陣容變成由艾迪的兒子沃夫岡·范·海倫（Wolfgang Van Halen）負責貝斯，鼓手則是哥哥亞歷克斯·范·海倫（Alex Van Halen），但近期並沒有引人關注的活動（譯注：艾迪·范·海倫於二〇二〇年因喉癌病逝）。

Chapter 1
藍調風格
I7–V7–IV7–I7

藍調不僅是速彈吉他手的必學技巧,也是吉他的經典風格!

本章以藍調風格的和弦進行為基礎,並在樂句中引用各吉他名家的技巧,以介紹速彈吉他的各種技法。

Ex-7　Zakk Wylde style1　　札克・懷德

🎧 Track 04　time:0'00" ～ ◀◀◀◀◀◀◀◀◀◀◀◀◀◀◀◀◀◀◀◀◀◀◀◀◀◀

這是一段以米索利地安音階（mixolydian scale）為主，在不同七度和弦上進行五聲音階下降的練習，是札克式樂句的基礎奏法。由於第一小節用到延伸運指（stretch fingering），所以彈奏時要確實撐開手指。以交替撥弦（alternate picking）為樂句加上重音的同時，還能以強而有力的滿撥弦（full picking）演奏，正是札克式的演奏。

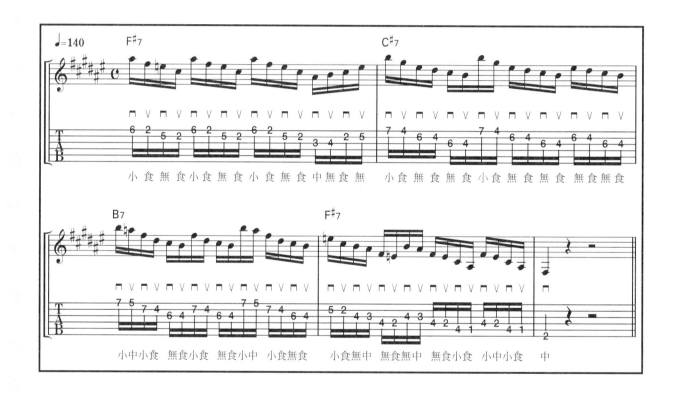

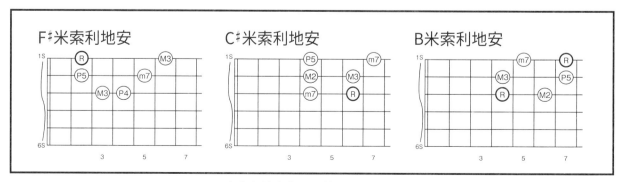

以米索利地安音階為基礎的五聲音階

🎧 **Track 04　time:0'20"～** ◀◀◀◀◀◀◀◀◀◀◀◀◀◀◀◀◀◀

　　這段也是以不同七度和弦的米索利地安音階為主，發展出來的五聲音階（pentatonic scale）樂句。請以交替的滿撥弦進行彈奏。左手手指要一邊拉大間距，一邊往高音移動，所以最好專注在手部上，盡量張開手指確實按在弦上。把位變換（position change）要迅速，並且避免音斷掉。

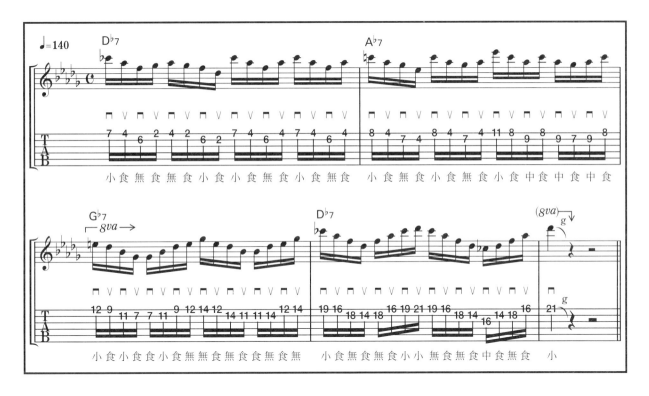

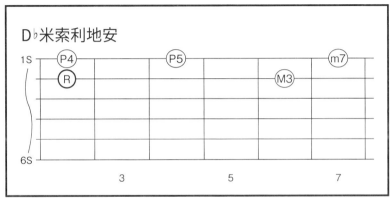

以 D♭米索利地安為基礎的第一小節樂句把位配置 (positioning)

15

Ex-9 Steve Vai style1 史提夫・懷伊

🎧 **Track 05 time:0'00" ～** ◄◄◄◄◄◄◄◄◄◄◄◄◄◄◄◄◄◄◄◄◄

即使在藍調進行之中，也沒有藍調感的史提夫式的樂句劃分（phrasing）。基本樣式是食指與小指＋點弦，或食指與無名指＋點弦兩種主要奏法。本樂句以三十二分音符組成，音數

非常多，到了後半使用的點弦（tapping）樣式也有所改變，要記熟需要相當強的耐心。

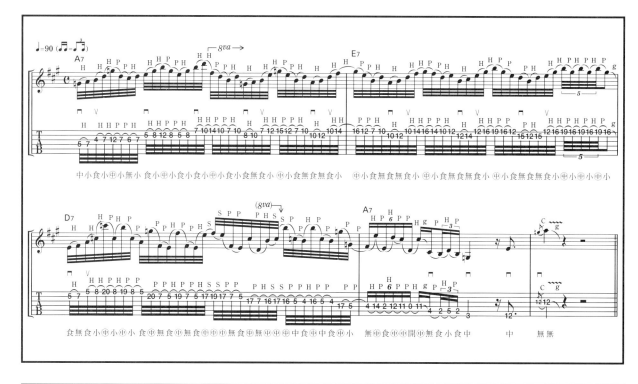

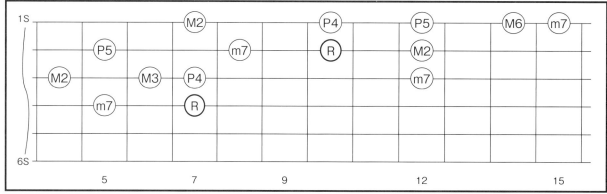

區區一小節就包含這麼多音符是本樂句的重點。每天花點心思記起來吧

Ex-10　　Steve Vai style2　　史提夫·懷伊

🎧 Track 05　time:0'31" ～ ◄◄◄◄◄◄◄◄◄◄◄◄◄◄◄◄◄◄◄◄◄◄

這段樂句也是，與其說是藍調，更偏向融合（fusion）樂風。初聽通常很難複製史提夫風格的樂句。剛開始比起一口氣重現整個四小節，不如每天跟著練習一小節會比較好。尤其是頭一小節的樂句，由於會出現從第十二琴格

到第五琴格、以及後面又回到第十二琴格等大幅琴格移動，因此需要熟練，因應方式不是讓手指停在琴格上，到下一個音才離開，而是摻雜一點點滑音（slide）。

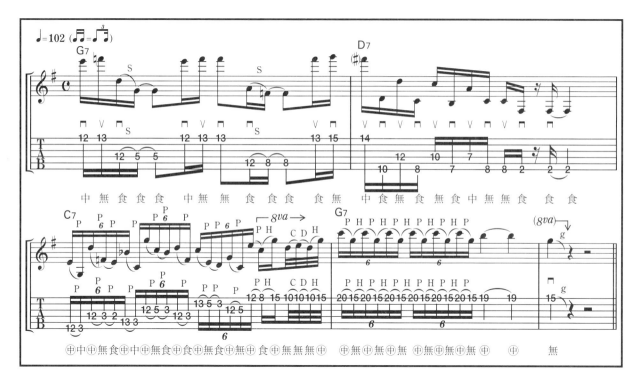

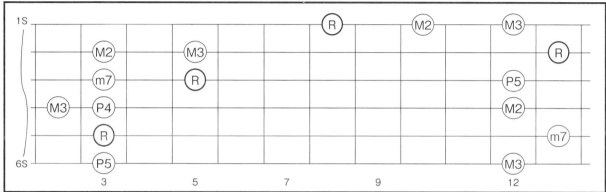

第三小節使用的把位 (position)

17

Ex-11 Yngwie Malmsteen style1 殷維 · 馬姆斯汀

🎧 Track 06 time:0'00" ～ ◀◀◀◀◀◀◀◀◀◀◀◀◀◀◀◀◀◀◀◀◀◀◀◀◀◀

　　這段是殷維式的藍調樂句。疾走（run）奏法樂句或運用 E 小調五聲音階（pentatonic scale）相關音高的演奏等，使本段樂句帶有稍強的搖滾藍調傾向。從第二小節第二拍最後的第十二琴格，瞬間移動到第二十一琴格……這

種突然從普通樂句移轉到高音琴格的演奏，也是殷維不可或缺的特色之一，練習時請留意確實做到琴格移動的動作。從第二十一琴格回到第十二琴格的時候亦同。

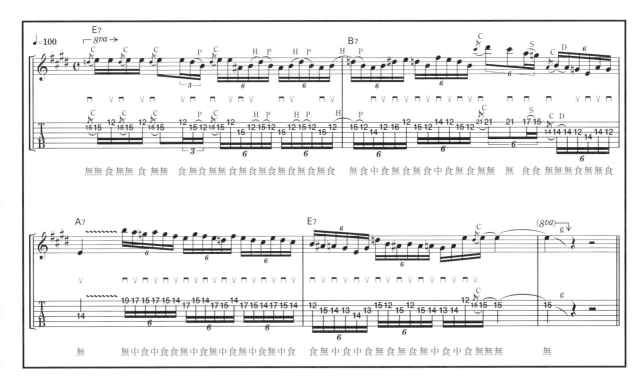

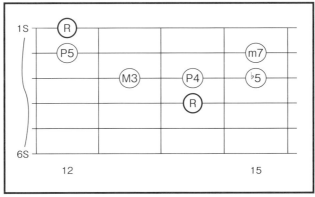

第四小節進入♭5th 的把位

🎧 **Track 06　time:0'28" ～** ◀◀◀◀◀◀◀◀◀◀◀◀◀◀◀◀◀◀◀◀◀◀◀◀◀

同樣是以藍調進行彈奏的殷維式樂句。第一小節有許多同音連彈。移動到別弦時則出現許多內側撥弦（inside picking）奏法，也是一大特徵，尤其是從第二拍第二弦第十二琴格移動到第一弦第十二琴格的段落，更加需要練習。從第二小節第二拍起、第一弦上的連續三個半音下降，是殷維式的基本運指樣式，所以也是

必學技巧。先從本頁的簡易樂句圖開始練習，直到學會彈奏交替的滿撥弦（full picking）奏法。第四小節是利用 E 調米索利地安音階（mixolydian scale）完成的樂句，雖然譜上指定交替撥弦（alternate picking），但演奏時也可以夾雜掃弦（sweep picking）奏法。

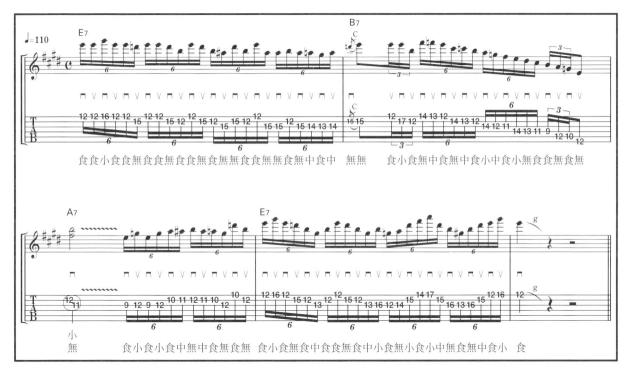

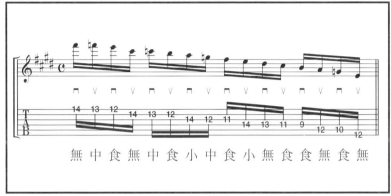

第二小節的簡易版樂句

19

Ex-13 Paul Gilbert style1 保羅・吉伯特

🎧 **Track 07 time:0'00"～** ◀◀◀◀◀◀◀◀◀◀◀◀◀◀◀◀◀◀◀◀◀◀

第二小節第三拍的運指可以用以下方式演奏：第十七琴格用食指按弦，第十九琴格用無名指，第二十一琴格用小指。保羅習慣在一般會用中指按壓的把位，改用無名指按壓。第四拍最後在第二十一琴格是推弦（choking／bending）奏法，因此就以無名指按弦。第三至

第四小節是交互運用搥勾弦與撥弦的高難度樂句。這段樂句的演奏重點在於，改彈其他弦的時候一定是用外側撥弦（outside picking）演奏。本頁下圖是簡易版樂句，可以用較慢速度彈奏練習。

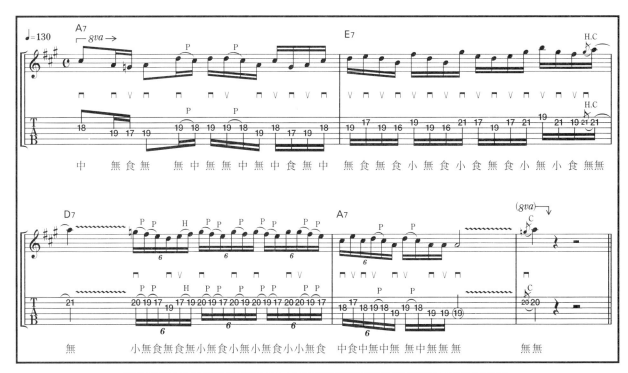

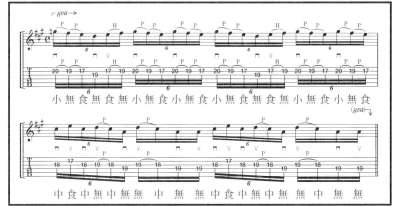

第三至第四小節的簡易版樂句

Ex-14 Paul Gilbert style2 保羅·吉伯特

🎧 **Track 07 time:0'22" ～** ◀◀◀◀◀◀◀◀◀◀◀◀◀◀◀◀◀◀◀◀◀◀◀

以調式風格彈奏不同米索利地安音階（mixolydian scale）的樂句練習。單弦彈奏三音的模式很多，用交替滿撥弦演奏是保羅的招牌風格。要注意第二小節第三拍的節奏切換。

此外，出現在第四小節第十四琴格的連結樂句（joint phrase）也要注意。如果要加上保羅的招牌風格，請務必確實留意彈奏，不要把這個段落彈成和音。

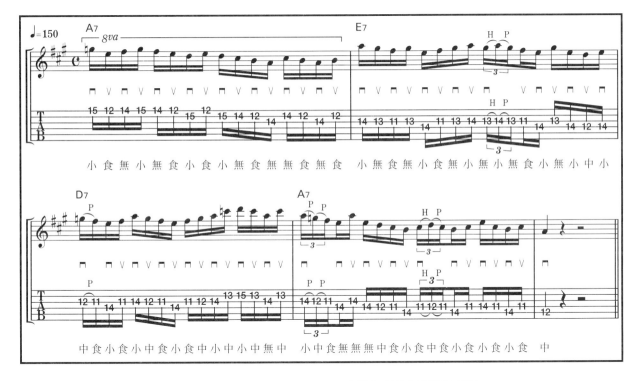

第三小節的把位

21

Ex-15　Michael Schenker style1　麥可·宣克

🎧 **Track 08　time:0'00"～** ◀◀◀◀◀◀◀◀◀◀◀◀◀◀◀◀◀◀◀◀◀◀◀◀◀◀

　　以 B 調藍調曲風貫串、氣勢十足的麥可式獨奏樂句。第一小節與第五小節都是激烈彈奏雙音符的樂句。雖然只用到第三弦與第二弦，如果趁勢把前後弦也加入彈奏，效果應

該不錯。第四小節第一拍則是跨兩弦的跨弦（skipping）樂句，建議先掌握好弦的間隔。第七至第八小節的樂句使用了許多半音句型，不習慣的話會難以運指，所以要反覆練習。

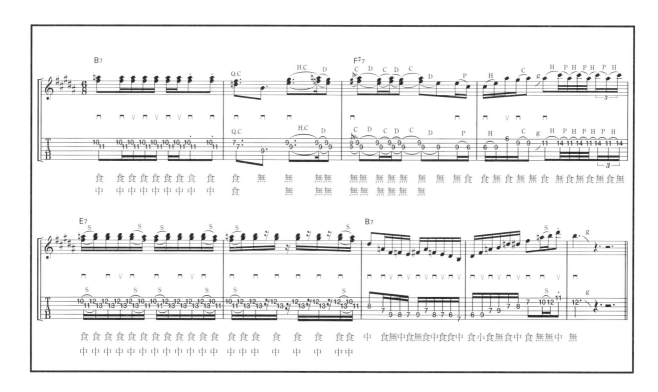

第一小節的和音樂句把位。可知是以和弦內音 (chord tone) 為中心

Ex-16　Michael Schenker style2　麥可‧宣克

🎧 **Track 08　time:0'37" ～** ◄◄◄◄◄◄◄◄◄◄◄◄◄◄◄◄◄◄◄◄◄◄◄◄◄

　　在本書收錄的範例中，只有 Ex-15 與 Ex-16 是採 6/8 拍子，但第一小節的連續推弦（choking ／ bending）若不確實留意拍子，就彈不出好聽的樂句。另外，不斷反覆連續的快速推弦需要手指按壓的持續力。彈奏時要注意不可讓聲音斷掉。第五至第六小節的撥弦指定是筆者參照自己的彈法寫成，若想窮究麥可式彈法，也可以用交替撥弦（alternate picking）演奏。第四小節固定按壓第二弦第十琴格的持續音（pedal）奏法，則是麥可擅長的樂句語法之一。

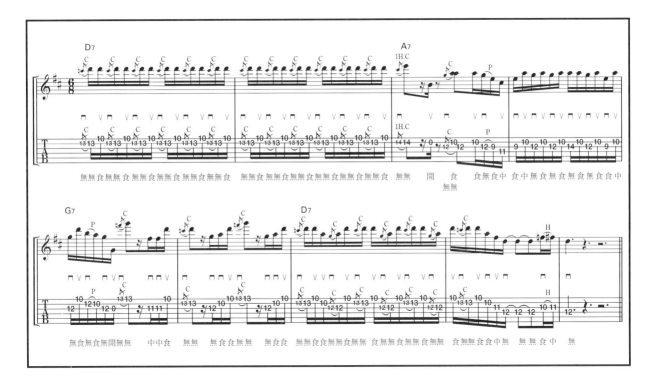

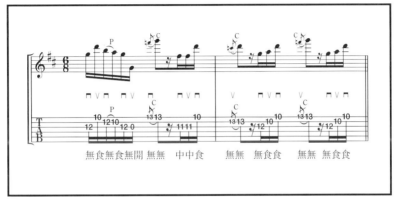

以交替撥弦演奏是宣克的獨特風格

Ex-17　Kiko Loureiro style1　　奇可・羅瑞洛

🎧 **Track 09　time:0'00"〜** ◀◀◀◀◀◀◀◀◀◀◀◀◀◀◀◀◀◀◀◀◀◀◀◀◀◀◀◀◀

第一小節是結合搥勾弦（hammer&pull）、滑音（slide）、點弦（tapping）的平順樂句。從第四拍小指按壓第十二琴格，移動到第二小節開頭的第十六琴格時，必須以較快的速度進行。第二小節是以跨弦（skipping）演奏大調三和音的琶音（arpeggio）樂句。這種運指樣式經

常出現在奇可的演奏中，請務必記住。第三小節是使用所有琴弦的滿撥弦（full picking）琶音，以掃弦（sweep picking）奏法可以輕易彈奏出來，但是無法期待聲音乾淨。請單就第一拍到第三拍的部分反覆練習，以確實捕捉撥弦動作的感覺。

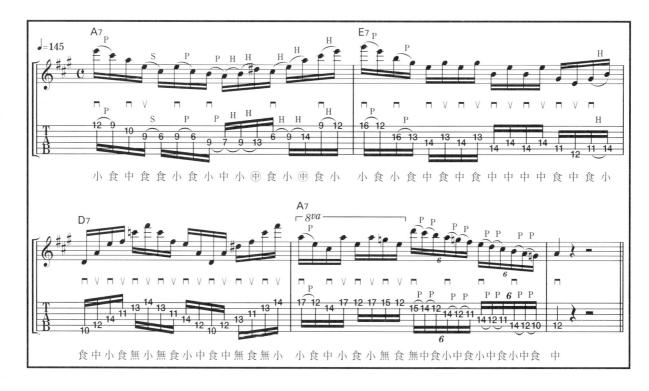

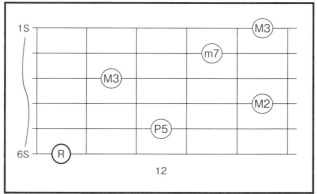

第三小節的琶音。特徵是多了 M2(9th)

🎧 **Track 09 time:0'19" ～** ◀◀◀◀◀◀◀◀◀◀◀◀◀◀◀◀◀◀◀◀◀

運用兩種跨弦奏法樣式的琶音演奏。相對於從第一弦開始的 style1，style2 是從低音弦開始彈奏。第一至第二小節，第三至第四小節看似是使用僅平行移動把位的同樣音高，但琴格的短距離移動卻有不同間距，和弦組合音的彈奏順序等也完全不同，因此需要加強練習。基本上所有樂句都以撥片彈奏，但也可以以右手中指、無名指按壓第三弦、第一弦，當成融合式撥弦奏法練習應用。

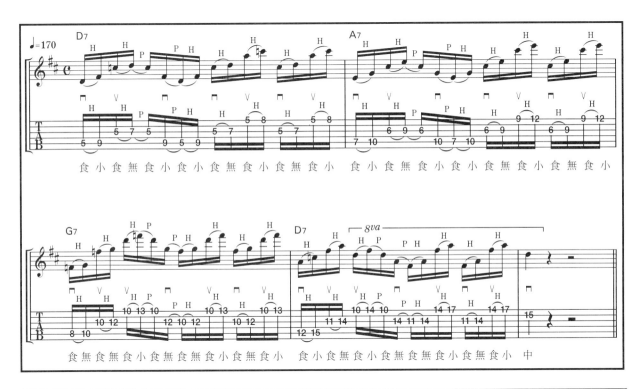

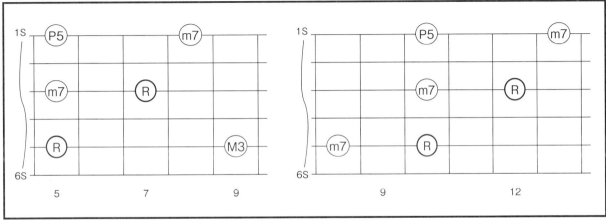

這兩種把位是基本型

25

Ex-19　　John Petrucci style1　　　　約翰・彼得魯奇

🎧 **Track 10　time:0'00" ～** ◀◀◀◀◀◀◀◀◀◀◀◀◀◀◀◀◀◀◀◀◀◀◀

　　首先請看第一至第二小節附近的藍調王道慣用樂句（lick）。這種靈魂感十足的演奏，也是約翰魅力之一。雖然是簡單的樂句，還是請各位照著示範曲的情境重現演奏。後半的滿撥弦樂句可以參照本頁的圖，記住手指在琴格上的位置。看起來像是依照音階描繪出來的樂句，事實上每一個關鍵處都充滿了半音階（chromatic）的進行手法，也因此能讓普通的樂句產生藍調感。

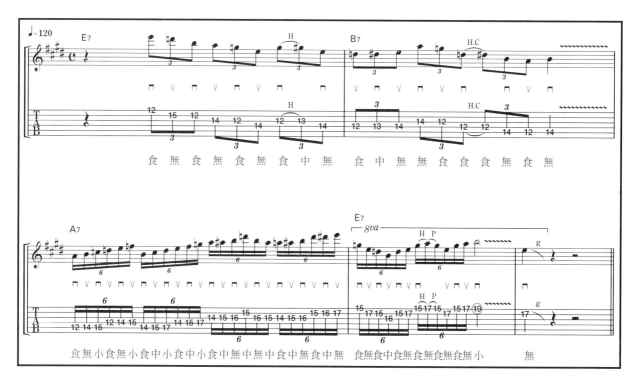

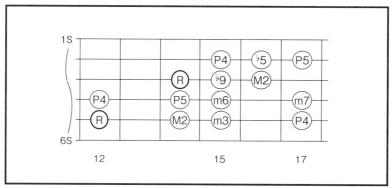

後半部的滿撥弦樂句的把位

John Petrucci style2

約翰‧彼得魯奇

🎧 Track 10　time:0'23"～ ◀◀◀◀◀◀◀◀◀◀◀◀◀◀◀◀◀◀◀◀◀◀◀◀◀

一段充滿延伸（stretch）或跨弦（skipping）奏法的難懂樂句。第一小節一開頭就是延伸，並且一口氣爬升到第一弦第十七琴格。要留意第二小節第四拍與第三小節第四拍，第一弦與第二弦的音不可重疊。這段樂句的音符用法彷彿只有鍵盤樂器才能演奏一般，已脫離吉他演奏的概念，而有相當高的難度。像這樣能夠把不像是吉他運指與撥弦的奏法，毫不費力地運用自如，正是約翰真正厲害之處。

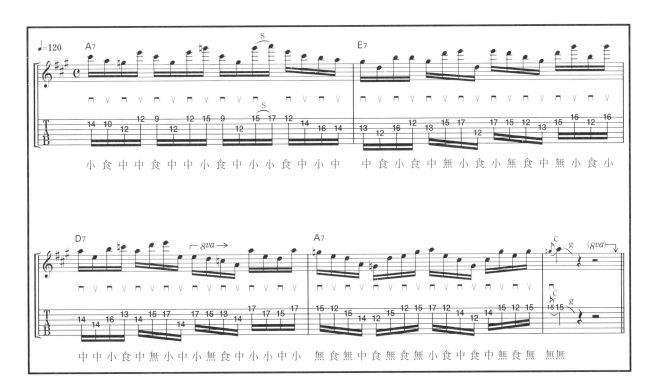

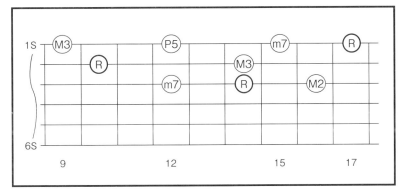

第一小節的把位

27

吉他手簡介

Richie Kotzen 李奇‧柯騰

李奇‧柯騰是出生於一九七〇年的吉他手兼歌手，一九八九年在專門發行技巧派吉他專輯的「破彈片唱片（Shrapnel Records）」，以首張專輯《Richie Kotzen》正式進軍樂壇。在吉他技法方面，媲美亞倫‧霍茲華斯（Allan Holdsworth）（譯注：1946～2017，英國搖滾及融合爵士樂手）的圓滑奏（legato）及掃弦（sweep picking）是其一大特徵。雖然他自稱不擅長使用滿撥弦速彈，近年卻捨棄撥片，完全以輪指撥弦營造自己的風格。除了搖滾之外，他也擅長爵士／融合樂風，與葛瑞格‧郝（Greg Howe）（譯注：超技吉他手）、史坦利‧克拉克（Stanley Clarke）（譯注：融合名團「回歸永恆（Return to Forever）」貝斯手）合作的專輯，推出後便得到很高的評價。不僅吉他一流，他也具有優異的歌唱天賦，據說厲害到連喬治‧林區（George Lynch）（譯注：洛杉磯老牌金屬團「多肯（Dokken）」吉他手）都稱讚曾說：自己如果組團會想找他當主唱。柯騰曾經擔任過「毒藥（Poison）」、「大人物（MR. BIG）」等團的吉他手，近年則與貝斯手比利‧席恩（Billy Sheehan）、鼓手麥可‧波諾伊（Michael Portnoy）（譯注：前衛金屬團「夢劇場樂團（Dream Theater）」創團鼓手）合組三件式樂團「醉犬（The Winery Dogs）」，並以獨奏樂手身分活動。

Nuno Bettencourt 紐諾‧貝騰科特

紐諾‧貝騰科特出生於一九六六年。一九八五年組成「極限樂團（Extreme）」，一九八九年推出首張專輯《Extreme》，一九九〇年發行的第二張專輯《Pornograffiti》中的單曲〈More Than Words〉勇奪全美排行榜冠軍，使他們躋身頂尖樂團之林。這首是以空心吉他伴奏的慢歌，所以容易給人抒情的印象，但紐諾既有的吉他演奏風格，本就受到放克的強烈影響，以十六拍節奏為基礎，斷音犀利且充滿節奏感的演奏是他的特徵。此外，他也擅長點弦或跨弦等超技演奏，以及搭配延遲音效果器的詭局式（tricky）演奏，許多吉他少年聽了都會偷偷模仿。紐諾演奏使用的沃許朋（Washburn）聯名款吉他，因具有獨特的琴頸接合結構（譯注：琴頸與琴身接合部分補滿琴身高缺角，並以五根螺絲釘固定在琴身上），也成為當時話題，至今仍然是稱霸市場的熱門款。紐諾在一九九六年離開極限樂團之後，另組了守喪寡婦（Mourning Widows）與戲劇之神（Dramagods）等團，不過二〇〇四年又找回極限樂團成員，舉行重組限定公演，並於二〇〇七年宣布重組極限樂團。

Chapter 2
單一大調和弦

I–I–I–I

在搖滾或放克、即興演奏等場合也經常使用、曲子展開最簡單的進行方式「單一和弦」。

本章將重點放在聲響明朗的大調音階上，說明在可以搭配三和音 (triad)、七度音 (seventh)、大七度 (major seventh) 等許多和弦使用的音階之中，將各速彈吉他名家的演奏風格融入到樂句的手法。

🎧 Track 11 time:0'00" ～ ◀◀◀◀◀◀◀◀◀◀◀◀◀◀◀◀◀◀◀◀◀◀◀

F 大調音階使用在第十至第十三琴格、第三至第十琴格、第十七至二十琴格的樂句。使用滑音（slide）的高速把位變換可說是艾迪常用的一招，需要具備在琴頸上快速移動的技術。從第二小節最後的第六弦第八琴格到第三小節開頭的第三弦第十七琴格的把位移動也具有相當高的難度。鑽研要點之一，是盡可能自然地以斷音結束前面的第八琴格，再馬上移動到第十七琴格。這時即使是手指摩擦琴弦產生的琴格雜音（fret noise），也可以視為艾迪式的演奏風格，無礙於演奏表現。

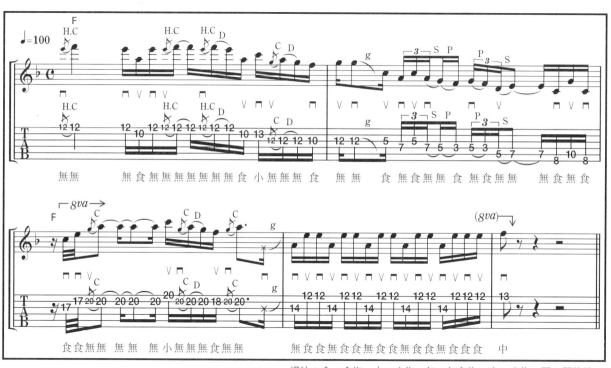

譯注：食＝食指、中＝中指、無＝無名指、小＝小指、開＝開放弦

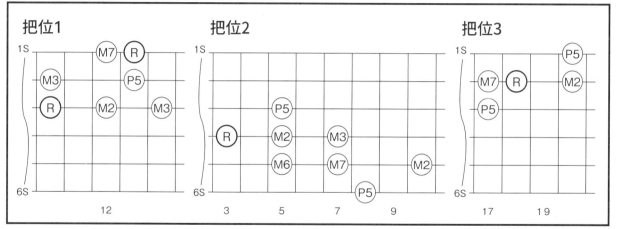

🎧 **Track 11 time:0'28" 〜** ◀◀◀◀◀◀◀◀◀◀◀◀◀◀◀◀◀◀◀◀◀◀◀

style2 是使用艾迪的代表性技法「蜂鳥撥弦（hummingbird picking）」的樂句。這是一種手腕在懸空狀態下，手肘以外完全不與琴身接觸的高速撥弦，常讓觀眾誤以為是以手腕演奏，事實上是以手肘運動為主，手腕運動是手肘的延長。速度 125bpm 下的十六分音符六連音（相當於 180bpm 的十六分音符），是相當快的樂句。首先要練習跟上第一小節的樂句，暫且不用理會彈得好不好。第三小節的把位移動由於位置沒有規律性相當難記，所以練習時可以先只記琴格位置，不撥弦只以滑音移動來記住位置。

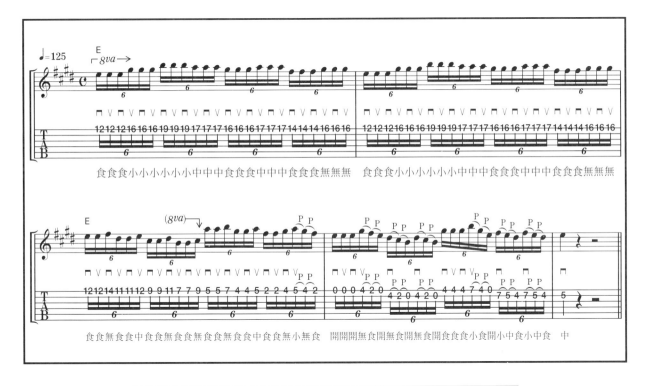

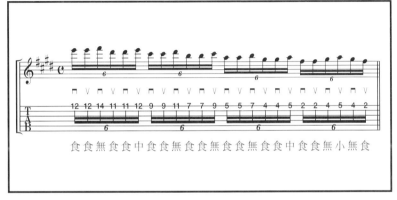

先記住這個樂句的左手指法，再加上右手的滿撥弦搭配左手

🎧 **Track 12 time:0'00" ～** ◀◀◀◀◀◀◀◀◀◀◀◀◀◀◀◀◀◀◀◀◀◀◀◀◀◀◀◀

　　這是使用 G 調利地安音階（lydian scale）的樂句。前半第一至第二小節是以第十五琴格為主，但有非常細緻的滑音（slide）樂句等，基本上很難正確全部彈完。請先以慢速開始練習。第三至第四小節運用搥勾弦

（hammer&pull）奏法的樂句則帶有李奇慣用的風格（雖然較常出現在小調中，這裡改成大調）。跳弦部分以混合撥弦（hybrid picking）奏法演奏或許也不錯。

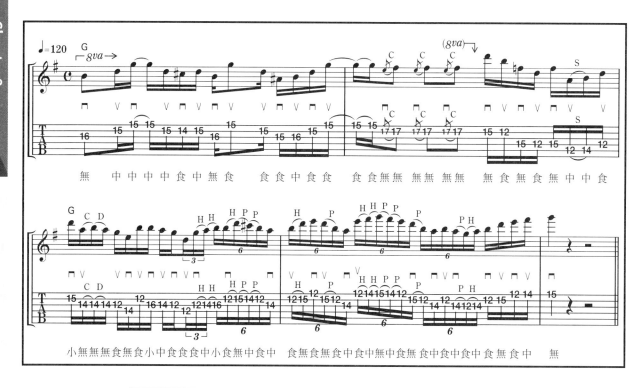

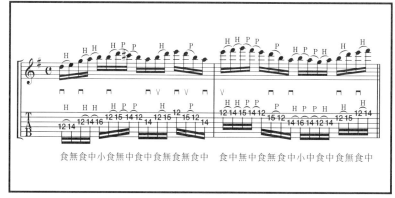

第三至第四小節的圓滑奏 (legato) 樂句簡易版，可以先從這段樂句練習起

🎧 Track 12 time:0'23" ～ ◀◀◀◀◀◀◀◀◀◀◀◀◀◀◀◀◀◀◀◀◀◀◀◀◀

這是使用 A 調米索利地安（mixolydian）的樂句。這段樂句的特徵是以第三弦為中心，第二弦與第一弦用混合撥弦奏法彈奏的樣式相當多。第一小節第二拍的地方，從第三弦第六琴格彈到第二弦第八琴格，手指需要較大伸展（stretch），因此，視個人情況也可以改成第

四琴格以食指、第六琴格以無名指的方式運指。第二小節的滑音如果全部都用中指演奏，彈奏起來會更順暢。第三小節第一弦第十一琴格、及第三弦第八琴格上出現的♭5th、第四小節第一拍的#9th 都是帶有李奇藍調演奏風格的樂句。

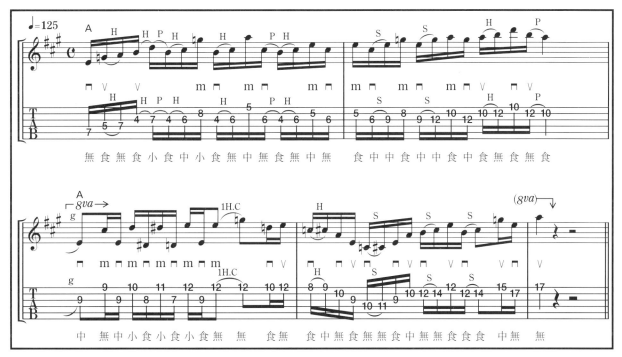

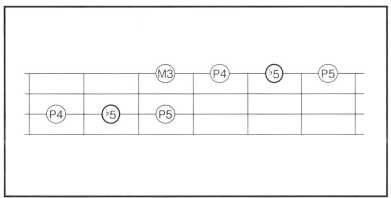

第三小節安插♭5 的半音階式樂句

33

🎧 **Track 13　time:0'00"～** ◀◀◀◀◀◀◀◀◀◀◀◀◀◀◀◀◀◀◀◀◀◀◀◀

這是巧妙運用搥勾弦（hammer&pull）奏法與滑音（slide）的樂句。從第一小節第三拍的第九琴格到第十一琴格的滑音是講求關節奏法（joint，或稱指節奏法）的平順移動。第二小節第二拍起的第三弦與第二弦的樂句，又分成以中指按壓及無名指按壓的樣式。手大的讀者挑戰後者應該沒有太大問題，基本上前者能使演奏動作穩定下來，因此比較推薦一般讀者採用。

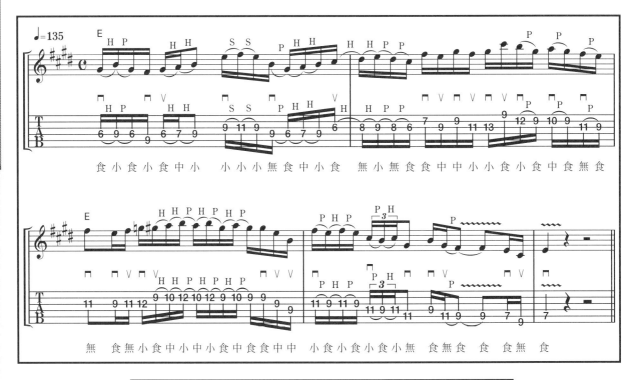

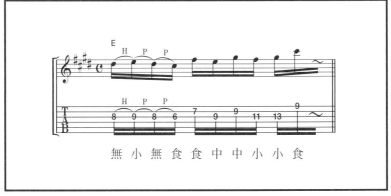

要注意第二小節第二拍的第三弦第十一琴格移動到第三拍第十三琴格的滑音動作

34

🎧 **Track 13　time:0'21"～** ◀◀◀◀◀◀◀◀◀◀◀◀◀◀◀◀◀◀◀◀◀◀◀◀◀

　　這是將演奏重點放在旋律性上，帶有紐諾樣式的樂句劃分（phrasing）。由於難度相對低，因此若說要注意什麼的話，就是仔細聽示範曲，重視旋律的情境，換句話說從第二小節

第三拍起的斜向運動樂句是一大重點。第四拍形成了伸展式運指，因此演奏前記得做手指暖身運動。

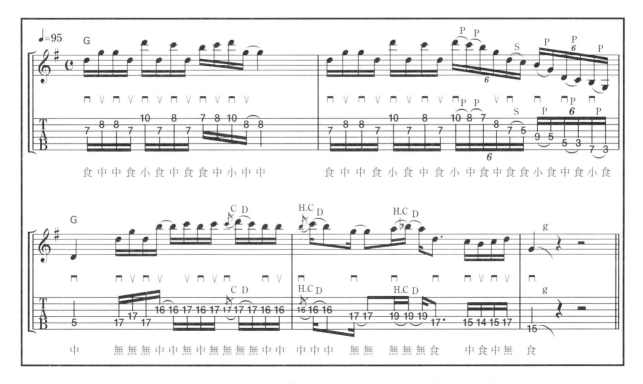

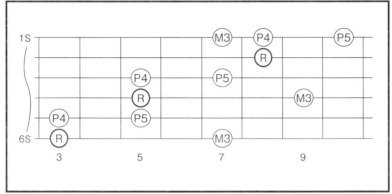

第二小節第三拍起的圓滑奏樂句

35

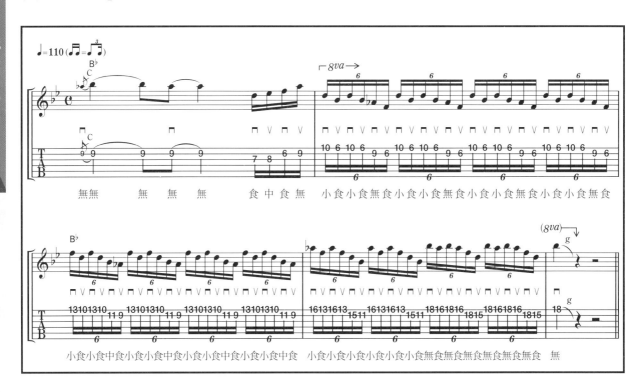

🎧 Track 14　time:0'00" 〜 ◀◀◀◀◀◀◀◀◀◀◀◀◀◀◀◀◀◀◀◀◀◀◀◀◀◀◀◀◀◀◀◀

這是以上升的米索利地安音階（mixolydian scale）所組成的正統五聲音階（pentatonic scale）樂句。連續撥奏第一弦四次之後，再以外側撥弦（outside picking）撥奏第二弦兩次的樂句，彈得好的訣竅在於，彈奏第二弦時，要仿照「三味線」（譯注：日本傳統樂器，以有把手

的大型撥片彈奏，演奏時食指通常掛在琴頸上）用撥片彈奏的方式，就會比較容易彈奏。札克演奏的樂句出現很多這種不斷反覆撥弦的奏法，不擅長的讀者要腳踏實地練習以克服困難。

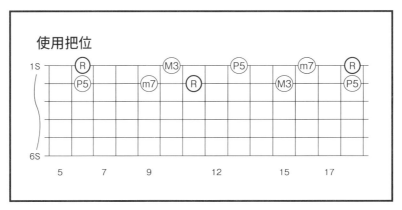

使用把位

🎧 **Track 14 time:0'26" 〜** ◀◀◀◀◀◀◀◀◀◀◀◀◀◀◀◀◀◀◀◀◀◀◀◀◀◀◀◀

　　同樣是使用米索利地安音階的鄉村風格樂句。想彈出札克的感覺，交替撥弦（alternate picking）奏法就更為重要。第二小節乍看像是半音階（chromatic）運指，整段看起來好像很難，不過，若以第三弦為中心來看，就會變得容易理解。

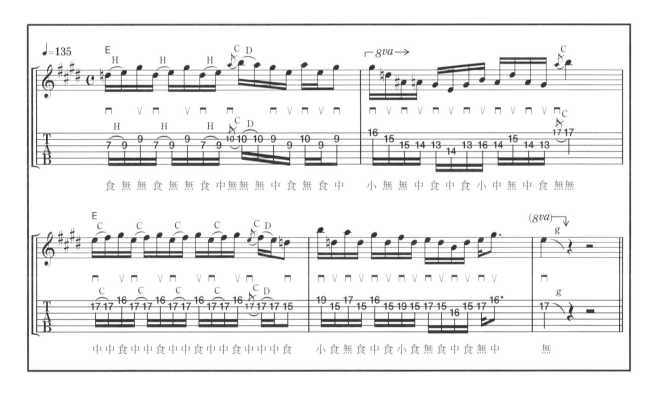

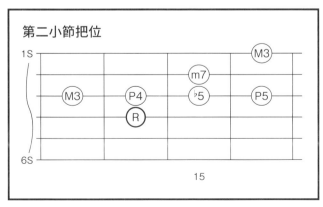

第二小節把位

🎧 Track 15　time:0'00" ～ ◀◀◀◀◀◀◀◀◀◀◀◀◀◀◀◀◀◀◀◀◀◀◀◀◀◀◀

這是史提夫最擅長的樂句劃分，其特徵在於重視利地安音階（lydian scale）的使用。樂句大半使用點弦（tapping）奏法演奏，但不僅止於點弦，還含有同弦換指這種高難度的奏法。練習時請熟記下圖的把位。同弦換指奏法沒有特定的撥弦方式，不過這裡只用左手指的力氣彈出聲音。如果沒有按緊琴弦的話，音色就會變弱，所以要特別注意。第三小節之後增加了跨弦的點弦（tapping）奏法，也使演奏難度愈加提高。

<div style="writing-mode: vertical-rl">Chapter 2　單一大調和弦</div>

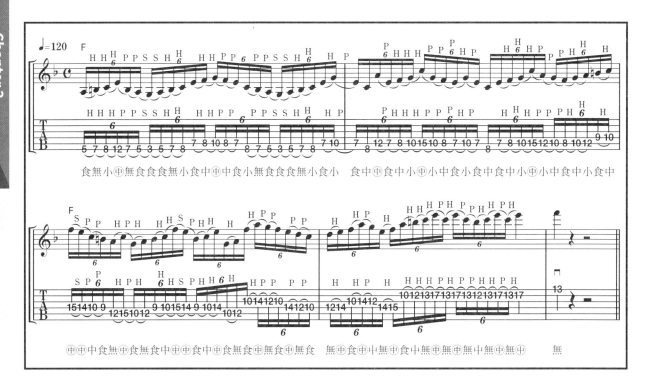

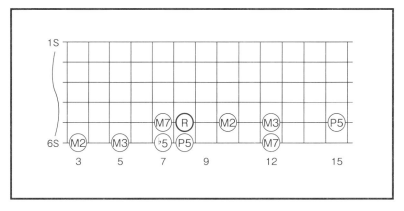

第一至第二小節使用的把位

🎧 **Track 15　time:0'23" ～** ◀◀◀◀◀◀◀◀◀◀◀◀◀◀◀◀◀◀◀◀◀◀◀◀◀◀◀

　　style2 由 米 索 利 地 安 音 階（mixolydian scale）為主所構成。異弦同音的音符居多，因此聽起來又帶有一種利地安音階特有的漂浮感。第三小節雖突然出現三十二分音符，但在這個速度下，與其追求精準，不如想像著正在用音符填滿空格就會比較容易彈奏。

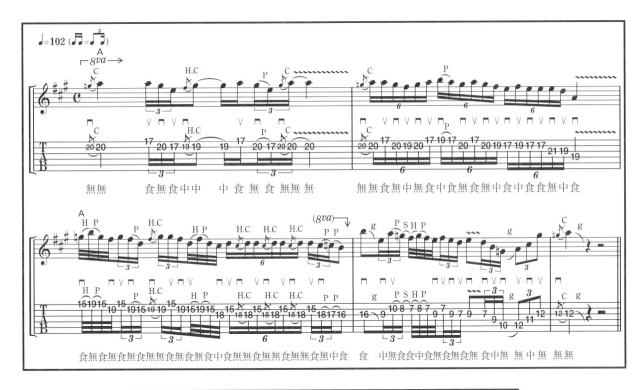

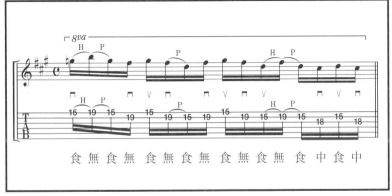

第三小節的簡易版。請反覆練習

🎧 **Track 16 time:0'00" ～** ◀◀◀◀◀◀◀◀◀◀◀◀◀◀◀◀◀◀◀◀◀◀

可以在 G 大調音階下演奏的樂句。到第二小節第一拍之前都是第一弦的滿撥弦（full picking），之後則是規律地往低音弦彈奏的風格類型。首先，將第二小節第二拍到第四拍為止的三拍子當做一組，接下來第三小節第一至第二拍是一組，第三至第四拍也是一組，所以一共分成三組。撥弦不管是使用小幅度掃弦（economy picking）或是交替撥弦（alternate picking）奏法都可以，如果是以殷維風格為目標，則建議使用小幅度掃弦奏法。第四小節用顫音撥弦（tremolo picking）感的節奏彈奏也沒問題。

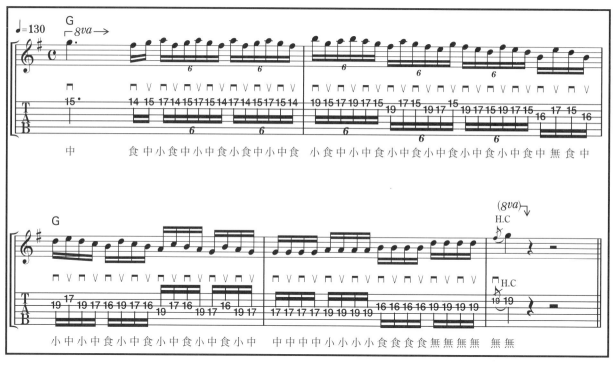

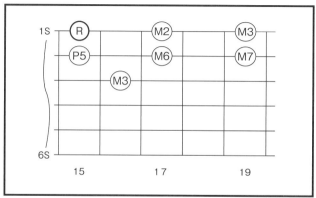

第二小節使用的把位

Yngwie Malmsteen style2　　　殷維・馬姆斯汀

Track 16　time:0'22" ～

　　第一小節中有使用所有琴弦的大掃弦。第三小節的樂句則出現驚人的三十二分音符十二連音，但以這個節拍而言，其實並非不可能彈

奏的樂句，因此要有耐心拷貝奏法。殷維自己有時候也會用小幅度掃弦奏法彈奏這樣的樂句。

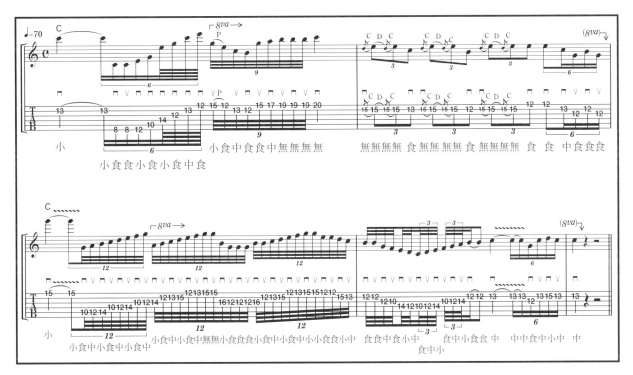

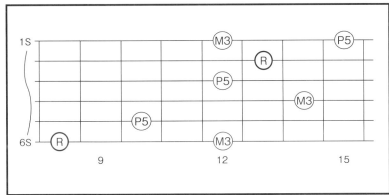

第一小節的大掃弦。只由三和音的和弦內音 (chord tone) 構成

Ex-33 Paul Gilbert style1

保羅‧吉伯特

🎧 Track 17　time:0'00" ～ ◀◀◀◀◀◀◀◀◀◀◀◀◀◀◀◀◀◀◀◀◀◀◀

　　形成講究大幅度異位同音移動的樂句是一大特徵。精確把握切換把位時機，以求瞬間移動到下一個把位。通常教材在說明這類範例時會建議讀者放鬆心情，但筆者比較建議從一開始就以強力撥弦演奏，再慢慢放鬆彈奏力道。第二小節與第四小節是簡單的樂句，但應該在撥弦停止（pick stop）上面全力聚焦。

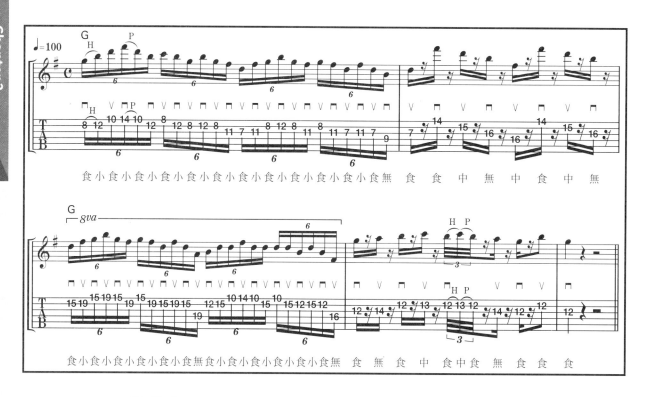

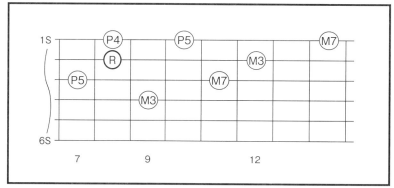

第一小節使用的把位

42

🎧 **Track 17　time:0'28" ～** ◀◀◀◀◀◀◀◀◀◀◀◀◀◀◀◀◀◀◀◀◀◀

　style2 是保羅擅長的滿撥弦（full picking）樂句。第一小節除了第一弦第十六琴格→第十九琴格→第十六琴格之外，還有食指→中指（無名指）→小指等來回反覆的樂句，因此彈起來意外地不會太辛苦。第二小節起的樂句是使用第一弦到第六弦的奏法。因為是具有規律性的樂句，因此在留意下降音型到哪個音符為止、在什麼地方折返回去等細節時，就可以順便記起來。

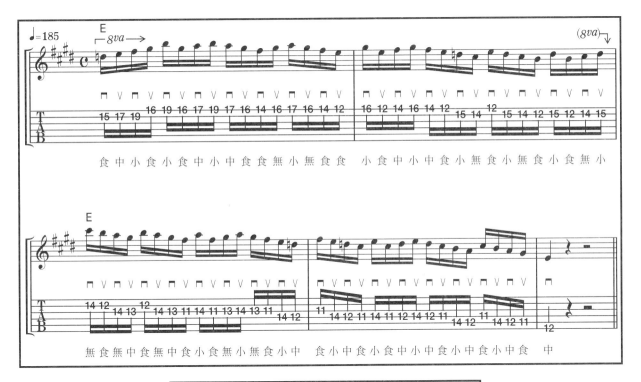

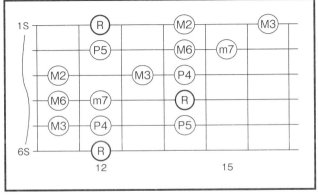

從第二小節至結尾使用的把位

43

🎧 **Track 18　time:0'00" ～** ◀◀◀◀◀◀◀◀◀◀◀◀◀◀◀◀◀◀◀◀◀◀◀◀◀

在以米索利地安音階（mixolydian scale）為中心構成的樂句中，巧妙運用了米索利地安音階的特色音 m7th（E 音）。尤其第二小節第四拍將 C♯音推高一音半至 E 音的部分，更是麥可樂句中經常使用的技巧。第三與第四小節藉由刻意安排 M3rd 與 P4th 交互反覆出現，即可營造出樂句的大調感。

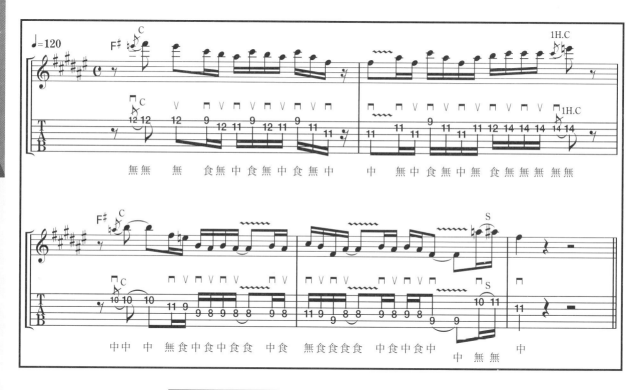

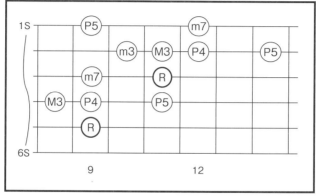

本樂句使用的把位

　　style2 也充分強調了米索利地安音階的特性，可說是充滿活力的樂句。因為是以高把位（high position）為中心的樂句劃分（phrasing），所以要注意左手的彈奏位置。第二小節像下圖

這樣當成三連音演奏也可以。第四小節的半音運用也是麥可經常使用的演奏手法。

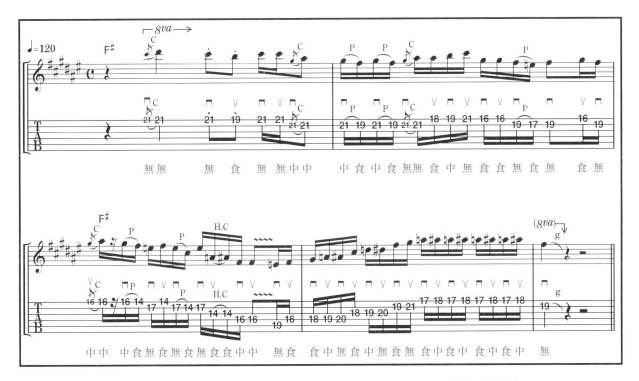

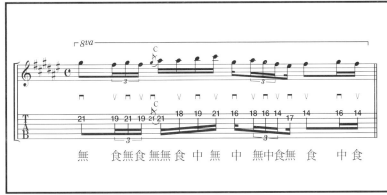

第二小節節奏改變的版本

🎧 Track 19 time:0'00" 〜 ◀◀◀◀◀◀◀◀◀◀◀◀◀◀◀◀◀◀◀◀◀◀◀◀◀◀

這段樣式是仿作以精準撥弦技巧為賣點的奇可式樂句劃分。第一小節是兩弦跨弦（skipping）樂句，以第三弦第十三琴格 M7th 為基準點，分別彈奏第一弦的 P5th、M6th 與 M7th（高一個八度）。撥弦時必須確實悶住第二弦，以避免發出聲音。第二小節第二至第三拍是使用交替撥弦（alternate picking）而非掃弦，需要反覆練習。由於節奏稍微偏慢，因此比較容易跟上音的速度，但每音變換弦的按壓位置很容易造成誤撥。要反覆練習讓手指熟記琴弦的間隔。

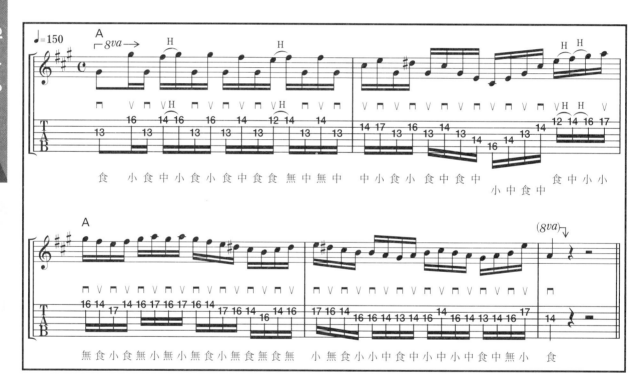

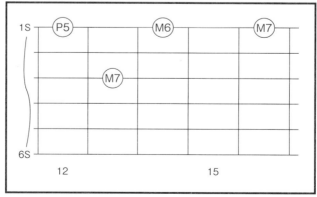

第一小節加入 M6 的跨弦樂句

🎧 **Track 19　time:0'19"～** ◀◀◀◀◀◀◀◀◀◀◀◀◀◀◀◀◀◀◀◀◀

　　從起頭到第四小節第一拍為止都是交替奏法的滿撥弦（full picking）演奏。單弦的平移範圍相當大，而且還有跨弦彈奏部分，例如第一小節第四拍或第二小節第三拍等，彈奏時要確實掌握琴弦間距。第二小節第四拍與第四小節第三、第四拍都是六連音節奏，演奏時必須注意。此外，點弦（tapping）與滑音（slide）的部分，則是撥弦之後直接以中指快速在指板上移動到下一個把位。

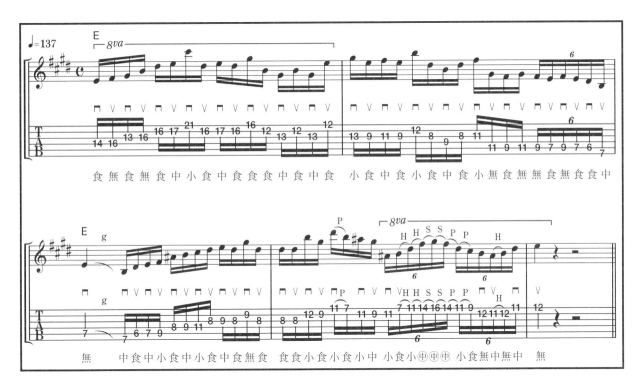

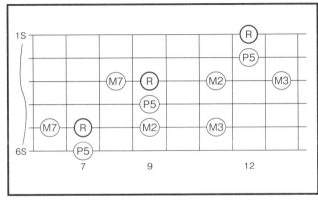

第一小節第四拍到第二小節使用的把位

🎧 Track 20 time:0'00" ～ ◀◀◀◀◀◀◀◀◀◀◀◀◀◀◀◀◀◀◀◀◀◀◀◀◀◀◀◀◀

這段是將滿撥弦奏法（full picking）發揮到極致的樂句。整段樂句以六個音為一組的單元所構成，以每兩拍為單位來記憶，再連接整段樂句，是最好的練習方法。撥弦則全部以交替奏法演奏。第四小節中有跨弦（skipping），因此需要以手指記住弦的間隔。這段樂句感覺會出現在一般吉他教材範例中，但這種聽起來像練習曲的樂句，可以直接放進歌曲中，也稱得上是約翰的演奏特徵之一。

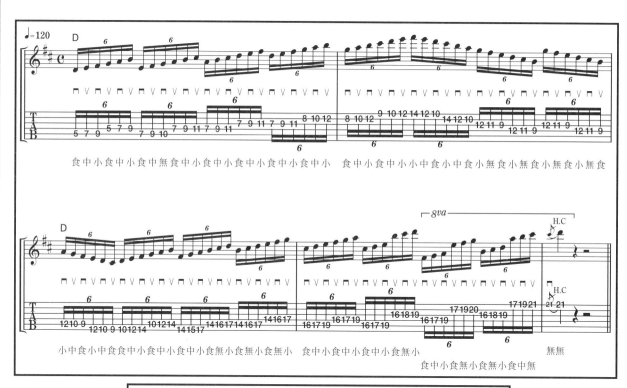

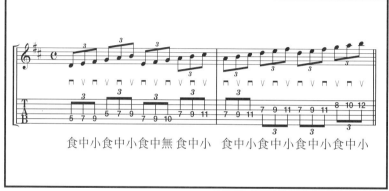

以一半速度練習第一小節的節奏

John Petrucci style2　　　約翰・彼得魯奇

🎧 **Track 20　time:0'23"～** ◀◀◀◀◀◀◀◀◀◀◀◀◀◀◀◀◀◀◀◀◀◀◀◀

在前半中，同音推弦後面的第一弦與第二弦的半拍半樂句，及要在這個速度之下連續以內側與外側撥弦彈奏，都需要相當的技巧。樂句裡出現的 M6 也是關注重點。雖然後半是淡淡地圓滑奏（legato）的反覆樂句，知道音型下行的終點在哪裡，是鑽研樂句演奏的一大關鍵。可以看成每一個段落都以第十四琴格為基準點，並由此反覆。

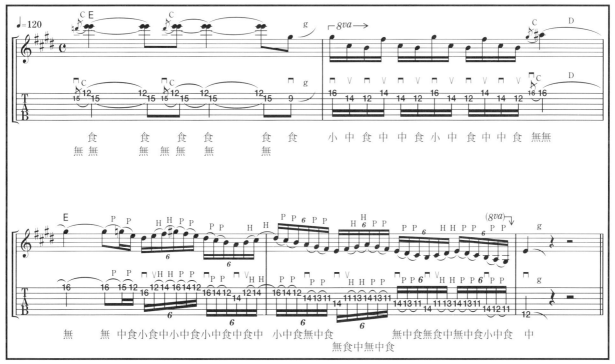

第二小節半拍半樂句的把位

吉他手簡介

Zakk Wylde 札克‧懷德

札克‧懷德是出生於一九六七年的吉他手，一九八七年進入奧茲‧歐斯朋樂團
（Ozzy Osbourne），遞補傑克‧E‧李（Jake E. Lee）的空缺。在他的出道專輯
——奧茲一九八八年發行的《無盡之惡（No Rest for the Wicked）》中，從吉他
演奏可以聽出藍調或南方搖滾（southern rock）等風格的影響。以快速且強烈的
撥弦彈奏剛硬的五聲音階，在當時掀起熱烈的討論。鄉村音樂使用的雞啄式撥弦
（chicken picking，即混合撥弦）也是他的強項之一，為奧茲的音樂帶來了全新氣
象。一九九四年離開奧茲樂團後，組成「驕傲與榮耀樂團（Pride and Glory）」，
發行一張專輯後休團至今。一九九六年發行木吉他元素濃厚的獨奏專輯《闇影之
書（Book of Shadows）》，此後又於一九九八年另組「烈酒公社樂團（Black Label
Society）」，並以此樂團為主演出至今。近年再度重回奧茲樂團懷抱，以巡演吉
他手身分活躍樂壇。原本他的招牌琴是安裝 EMG 拾音器的 Gibson Les Paul 電吉他
（Gibson 製），現在則使用自己經營的品牌 Wylde Audio 製的電吉他。

Steve Vai 史提夫‧懷伊

史提夫‧懷伊（范）一九六〇年出生於美國紐約州的長島，十三歲開始彈奏吉他，
並且向住在附近的知名吉他講師喬‧沙翠亞尼（Joe Satriani）（譯注：超技吉他手）
學習吉他。之後進入柏克萊音樂學院（Berklee College of Music）學習樂理等，他的
記譜力與吉他實力備受肯定，因此受邀參加奇才法蘭克‧札帕（Frank Zappa）（譯注：
搖滾前衛作曲家）的樂團，一九八四年加入阿爾卡特拉斯樂團（Alcatrazz），以遞補
殷維‧馬姆斯汀（Yngwie J. Malmsteen）的空缺。在阿爾卡特拉斯的現場舞台上，
他以點弦奏法重現殷維的速彈，展現高超實力，卻在發行一張專輯後退出。緊接
於一九八五年加入從范海倫樂團（Van Halen）單飛的大衛‧李‧羅斯（David Lee
Roth）的個人樂團，與同團的比利‧席恩（Billy Sheehan）同台炫技，讓吉他少年
們跌破眼鏡。以他的演奏風格來看，除了高超的點弦、掃弦等技巧之外，在運用
搖滾吉他必備的大小調五聲音階中，活用利地安（lydian）與弗利吉安（phrygian）
兩種調式音階所建構出極具個人風格的樂句，也是關注的重點。

Chapter 3
單一小調和弦

Im–Im–Im–Im

繼大調和弦之後,本章要介紹使用小調和弦的樂句。相對於聲響明亮的大調音階,適用於小調和弦上的「小調音階」,是具有陰暗的聲響。

許多搖滾吉他手都喜歡使用,因此可說是和上一章一樣都是使用相當頻繁的進行。

Eddie Van Halen style1

艾迪·范·海倫

🎧 **Track 21 time:0'00" ～** ◀◀◀◀◀◀◀◀◀◀◀◀◀◀◀◀◀◀◀◀◀◀◀◀◀

在正統五聲音階（pentatonic scale）樂句裡結合 Am7 的和弦內音（chord tone），並以點弦（tapping）奏法演奏的樂句。在本書的範例中這是比較容易模仿的樂句，因此建議先從本範例開始練習。若以艾迪的曲目意境為目標，

第一及第二小節的樂句用和音感來彈奏會是不錯的選擇。從第三小節第三拍起的點弦樂句，其運指上的順序是點弦→食指→小指。點弦之後到第五琴格發出聲響之前，手指必須提早離開第八琴格是一大重點。

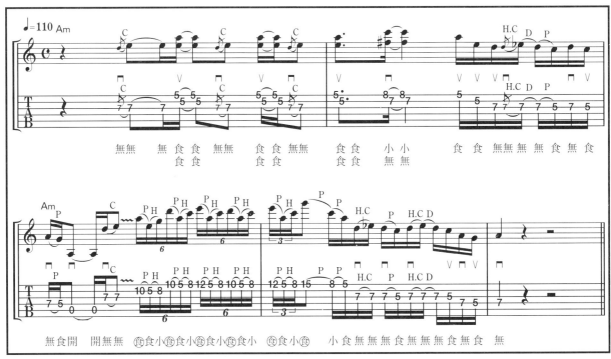

譯注：食＝食指、中＝中指、無＝無名指、小＝小指、開＝開放弦

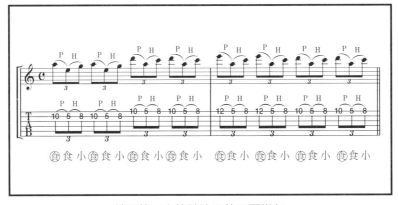

練習第三小節點弦用的反覆樂句

Chapter 3 單一小調和弦

Ex-42 Eddie Van Halen style2 　　艾迪・范・海倫

 Track 21　time:0'26" ～ ◀◀◀◀◀◀◀◀◀◀◀◀◀◀◀◀◀◀◀◀◀◀◀◀◀◀◀

　　艾迪獨特的點弦樂句，帶有自由速度（tempo）感。節奏變化激烈，還增加了點弦滑音（tapping slide）奏法，是一段看起來比前面範例更有難度的樂句，所以建議初學者先學會 style1 再來挑戰。第二小節第一拍之前的樂句可以解讀成和 style1 相同，都是五聲音階＋點弦的奏法。後面的樂句特別不容易記起來。為了加強記憶，一開始可以先大概練習左手第一及第二弦第十、第九、第七琴格的奏法，直到可以用原來的速度再現點弦段落的樂句為止。

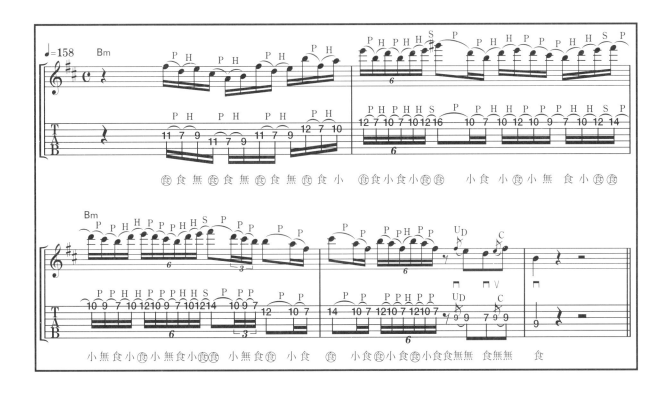

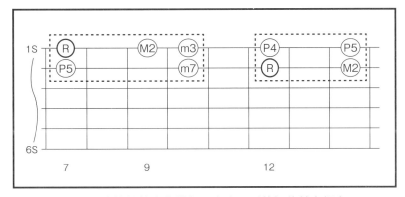

雖然是音符數較多的樂句，實際用到的把位其實很少

53

Track 22 time:0'00" ～ ◀◀◀◀◀◀◀◀◀◀◀◀◀◀◀◀◀◀◀◀◀◀◀◀◀◀◀

本樂句使用了 G 調多利安音階（dorian scale）。第一小節是逐漸接近高音琴格的樂句，最後在第二弦第十一琴格做推弦（choking／bending），所以滑音（slide）部分可以用中指演奏。後半樂句在搥勾弦（hammer&pull）之後，

以中指啄弦（chicken picking，混合撥弦的一種）彈奏的連結樂句（joint phrase），正是柯騰式的樂句風格。第三小節第二拍的第十五琴格、第十四琴格的連動必須多加練習。

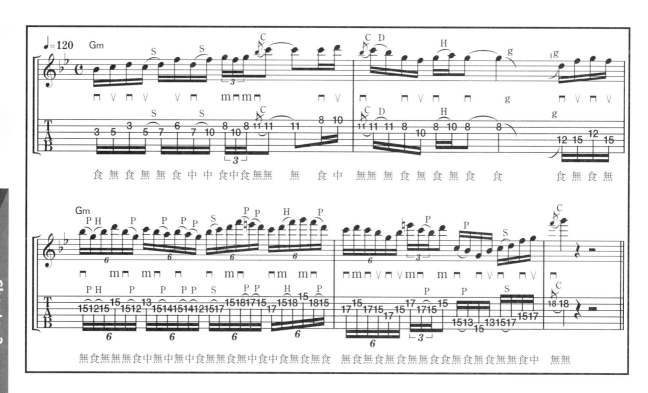

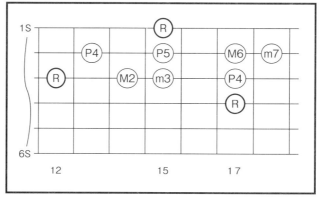

第三小節至第四小節第二拍使用的把位

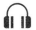 **Track 22 time:0'23" ～** ◀◀◀◀◀◀◀◀◀◀◀◀◀◀◀◀◀◀◀◀◀◀◀◀◀◀

D 小調五聲音階（pentatonic scale）附加音階形式的樂句。由於這個樂句是使用混合撥弦（hybrid picking），演奏時要把注意力放在左手的運指而非右手。第一至第二小節的小調五聲音階下行樂句裡充滿混合撥弦與連結樂句的使用，這是柯騰演奏時常用的句法。

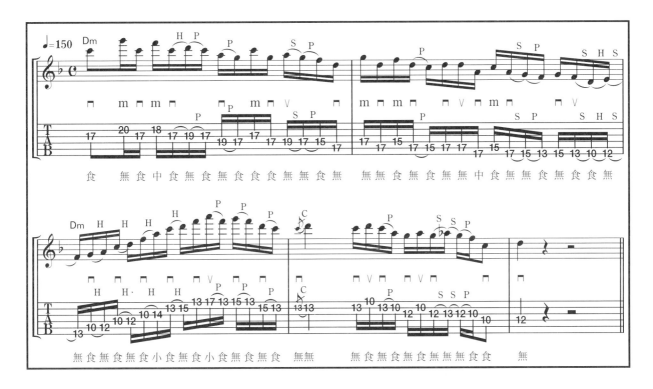

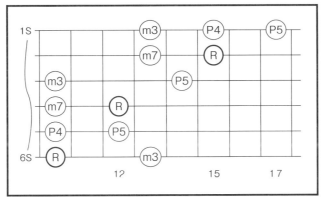

第三小節的五聲音階上行樂句

🎧 **Track 23　time:0'00"～** ◀◀◀◀◀◀◀◀◀◀◀◀◀◀◀◀◀◀◀◀◀◀◀

以第十二琴格上的食指為軸心，帶有放克感的和弦即興重複段落（riff）樂句。請一面以左手將不彈的弦靜音，一面以刷和弦的大幅度撥弦來彈奏。與其讓所有弦在悶音下彈奏，不

如用較豪放的方法來彈奏這段樂句，連不必彈的弦也彈進去也沒關係。第三小節的樂句是隨著節奏推弦四分之一音（譯注：半音的一半）→一個全音的樂句。

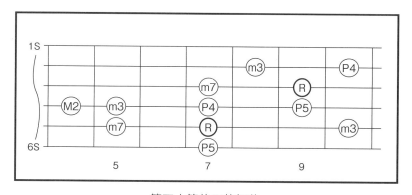

第四小節使用的把位

Chapter 3
單一小調和弦

Nuno Bettencourt style2

紐諾・貝騰科特

Track 23　time:0'31" ～　◄◄◄◄◄◄◄◄◄◄◄◄◄◄◄◄◄◄◄◄◄◄◄◄◄

在 B 小調五聲音階（pentatonic scale）上混入 B 調多利安音階（dorian scale）的樂句。第一小節開頭是用跨弦（skipping）奏法，要特別留意。由於第二小節第三拍、第三小節第二拍、第四小節第四拍也出現跨弦奏法，所以一定要確實掌握跨弦的間隔。第一小節是以三十二分音符組成，但樂句速度其實不快，建議反覆練習以習慣手指動作。第二小節之後是以十六分音符為主，但弦位移動範圍變大，反而提高了撥弦的難度。

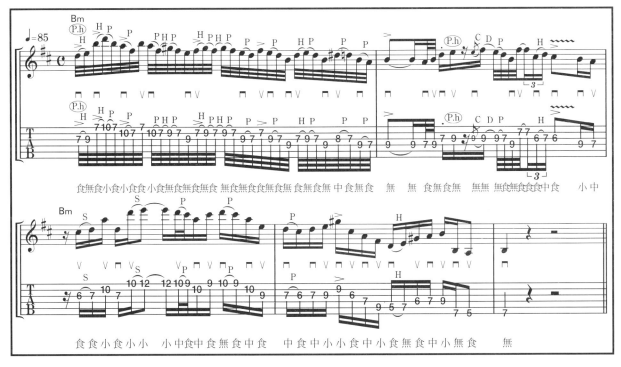

第一小節使用的把位

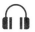

Ex-47　　Zakk Wylde style1　　　　　札克‧懷德

🎧 **Track 24　time:0'00" ～** ◀◀◀◀◀◀◀◀◀◀◀◀◀◀◀◀◀◀◀◀◀◀◀◀◀

以六連音符上行音列演奏五聲音階（pentatonic scale），是札克擅長的樂句劃分。從第二小節起，使用第三與第四弦演奏降B小調五聲音階的上行音列。撥弦全部都用交替奏法彈奏。由於奏法非常規律，因此相較容易記憶。不過，速度相當快的關係，必須不斷反

覆練習直到可以流暢地彈奏為止。有一部分是第三弦四次＋第四弦兩次的外側撥弦（outside picking），剛開始可以不練習把位橫移，先將重點放在撥弦動作上。本頁下圖是練習用的樂句，請好好活用。

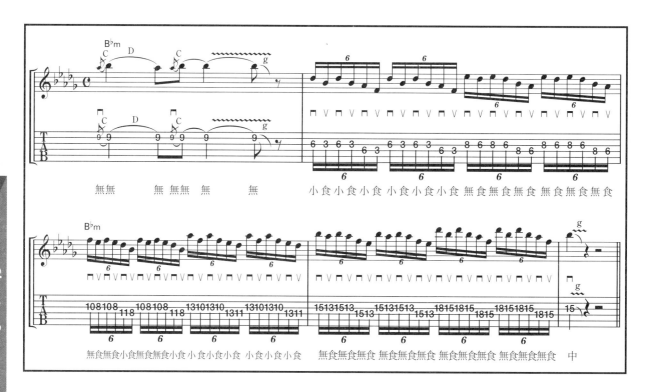

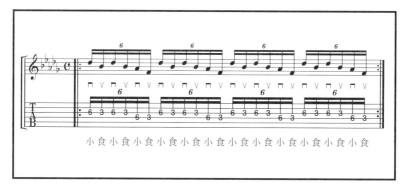

反覆練習第二小節樂句，直到手指記住撥弦的動作

Chapter 3
單一小調和弦

Ex-48　Zakk Wylde style2　　　札克‧懷德

🎧 **Track 24　time:0'26" ～** ◀◀◀◀◀◀◀◀◀◀◀◀◀◀◀◀◀◀◀◀◀◀◀◀◀

以五聲音階為主軸的獨奏練習。第一至第二小節第一及第三拍開頭的推弦（choking／bending），並不像裝飾音符那樣短促，而是以十六分音符長度展現速度感。平常在演奏推弦

奏法時，若沒有意識到時間感的話，便會使這段樂句很難呈現出速度感。因此，一開始可以先用慢速練習，再慢慢掌握那種感覺。

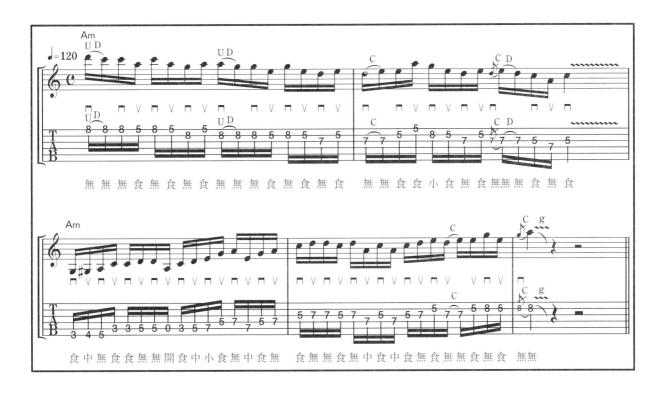

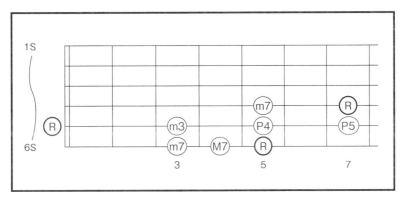

第三小節使用的把位

🎧 Track 25　time:0'00" ～ ◄◄◄◄◄◄◄◄◄◄◄◄◄◄◄◄◄◄◄◄◄◄◄◄

這是史提夫常用的滑音奏法，從 E 小調 m7th 音下行的樂句。不妨先看滑音的停止位置，再記住對應的把位。第四小節由史提夫擅長的五度音程（fifth interval）奏法樂句改良而成。在第六與第五弦上演奏五度音程，接著從第五弦的音往上移一度，在第五與第四弦上演奏五度音程，以此不斷反覆構成。另外，要注意第三與第二弦彈奏的音是四度音程。

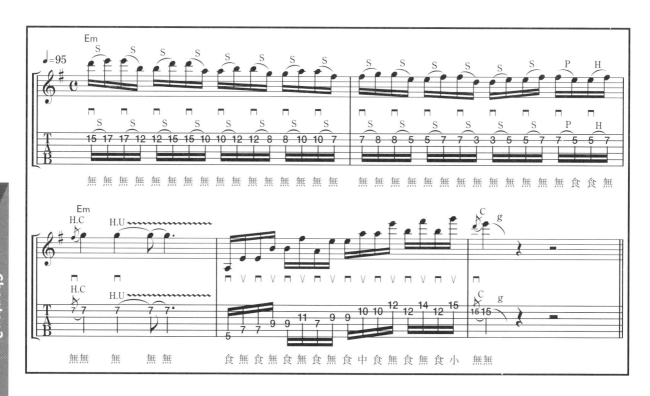

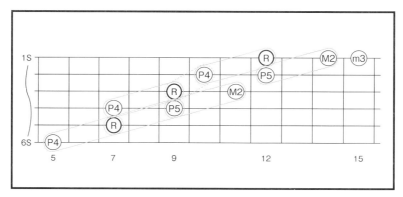

第四小節使用的把位

Chapter 3 單一小調和弦

🎧 Track 25　time:0'30" 〜 ◀◀◀◀◀◀◀◀◀◀◀◀◀◀◀◀◀◀◀◀◀◀

　　這是使用米索利地安音階（mixolydian scale）與小調音階的樂句。樂句之所以充滿異國情調是因為米索利地安音階的關係。在彈奏第二小節包含同音在內的樂句時，速度（tempo）容易亂掉。史提夫經常是依照自己

的演奏習慣彈奏，所以史提夫的樂句非常難記也成為一大特徵。就這層意義上而言，先不求完全再現奏法，只要每天按部就班地練習，不知不覺練就習慣把位，或許是克服本段樂句的合適方法。

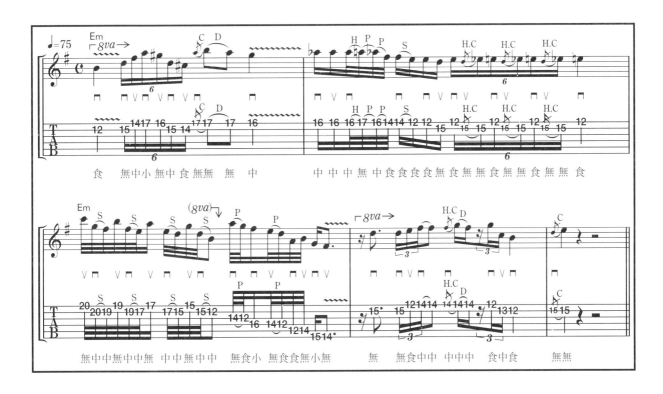

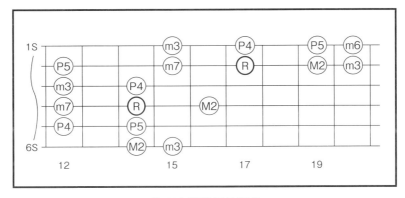

第三小節使用的把位

61

🎧 **Track 26　time:0'00"～** ◀◀◀◀◀◀◀◀◀◀◀◀◀◀◀◀◀◀◀◀◀◀◀◀◀

提到殷維就會想到以和聲小調音階（harmonic minor）演奏的樂句，這段樂句非常有名。而這裡是使用 C 調的和聲小調音階。要留意第一小節第二拍到第三拍的把位移動，第三弦第十二琴格上的音符要盡可能拉長，使樂句不至於中斷。至於第二小節以第三弦開放弦為中心演奏的樂句，為求向下撥弦與向上撥弦的音色平均，推薦採取撥片平面與琴弦平行的平角度撥弦（flat angle picking ／ flatpicking）奏法。

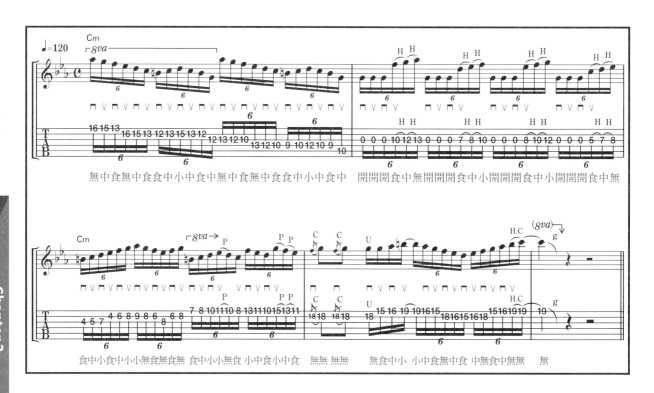

這是殷維演奏必備的運指樣式

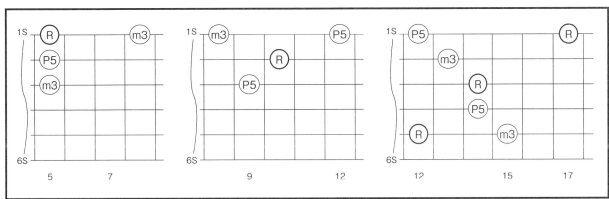 Track 26　time:0'23" ～ ◀◀◀◀◀◀◀◀◀◀◀◀◀◀◀◀◀◀◀◀◀◀◀

　　第一至第二小節是由 A 小調三和音（triad）構成連續琶音（arpeggio）樂句，這也是殷維的招牌演奏技法。以三條弦掃弦逐步上升四個把位，不過實際上只有使用到 A、C 與 E 這三個音。第三拍是橫跨第五琴格的大幅度延伸

（stretch），由於是高把位彈奏，所以難易度不會太高。殷維也會以這種形式的小指在第一弦第十琴格上平行移動，以演奏 D 小調三和音之類的樂句，因此可以額外練習低把位的運指。

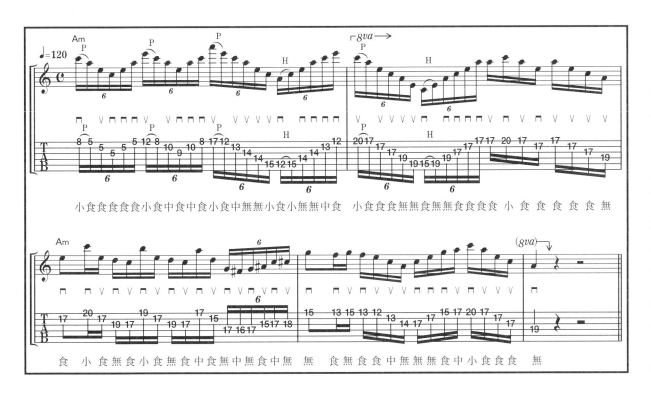

開頭的三種掃弦把位

63

🎧 **Track 27** time:0'00" ～ ◀◀◀◀◀◀◀◀◀◀◀◀◀◀◀◀◀◀◀◀◀◀◀◀◀◀◀

這是以相當快的速度演奏的點弦（tapping）樂句。由於音符的彈奏順序相當缺乏規律不容易記住，因此請先按照樂譜逐一確認每個音符的運指方式，並且抓住整個過程中把位移動的時機點。若還不熟悉點弦奏法的話，可以利用本頁下圖的簡易版樂句進行練習。基本是以 B 小調音階為主，不過第二小節會夾雜 ♭5th 或 M6th，聽起來有點酷的樂句劃分是一大特徵。

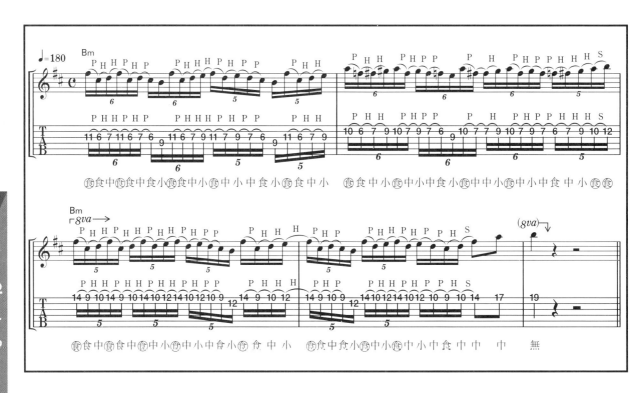

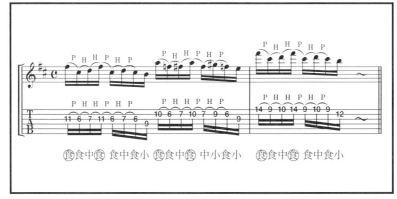

點弦練習用的簡易版樂句

Chapter 3　單一小調和弦

Ex-54　Paul Gilbert style2　保羅‧吉伯特

Track 27　time:0'20" ～

　這是保羅擅長的樣式，利用搥勾弦（hammer & pull）演奏的跨弦（skipping）樂句。基本上，以食指與小指依序按壓切換各把位變換（position change）的第一個音都需要對準節奏，反過來說，只要完全對準，即使這段圓滑奏樂句（legato phrase）聽起來有點粗野也沒關係。總而言之，先決定跨弦第一個音的彈奏時機。

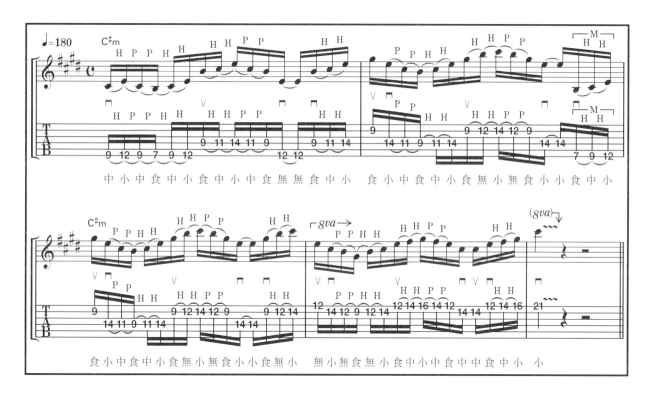

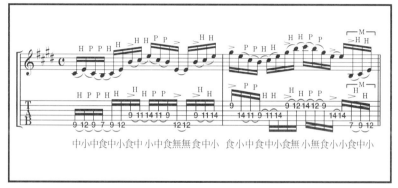

照此方式，重音要落在每次移動弦位的音符上

 Track 28　time:0'00" ～ ◀◀◀◀◀◀◀◀◀◀◀◀◀◀◀◀◀◀◀◀◀◀◀◀◀

　　這段樂句交錯著八分音符、十六分音符與三十二分音符，想必很多讀者看到這種譜面，應該會想放棄吧（筆者自己也是）。這種時候可以把第一、二小節與第三、四小節拆成獨立的兩段，並把上下兩小節拉長成四小節，例如三十二分音符拉長成十六分音符，十六分音符拉成八分音符，這樣會比較容易記住。

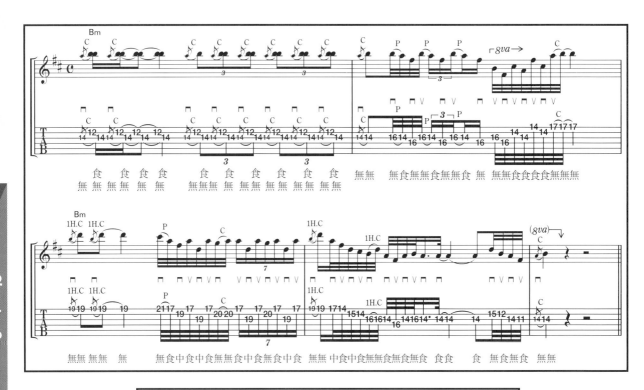

<div style="writing-mode: vertical-rl">Chapter 3　單一小調和弦</div>

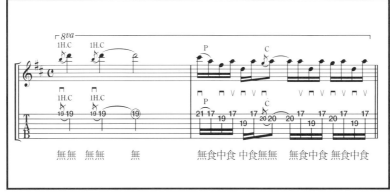

第三小節的樂句延伸成兩小節的一例

66

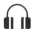

Ex-56　Michael Schenker style2　麥可·宣克

🎧 **Track 28　time:0'41" ～** ◀◀◀◀◀◀◀◀◀◀◀◀◀◀◀◀◀◀◀◀◀◀◀◀

這段是將麥可式的五聲音階（pentatonic scale）樂句技巧濃縮成四小節的樂句。首先是第一小節延伸到第二小節第二拍的 A 小調五聲音階＋♭5th 的樂句，這種以滿交替撥弦（full alternate picking）的演奏，正是麥可的風格。只

要練成這一手絕招，就可以輕鬆駕馭麥可式的滿撥弦（full picking）樂句，請務必練到精通。接下來的搥勾弦（hammer&pull）樂句也要留意避免丟拍，要把重音放在每一拍的開頭。

第一小節到第二小節開頭的把位

🎧 **Track 29　time:0'00"～** ◀◀◀◀◀◀◀◀◀◀◀◀◀◀◀◀◀◀◀◀◀◀◀◀◀◀◀◀

前半是以第十二琴格食指為中心的延伸（stretch）奏法，這是奇可式五聲音階音符用法的演奏範本。雖然是每小節四拍的樂句，但可以看做是每小節各三個三連音。後半使用的

經過音♭5th，也是奇可式的音符用法，值得關注。盡可能練到可以流暢地切換三連音與十六分音符。

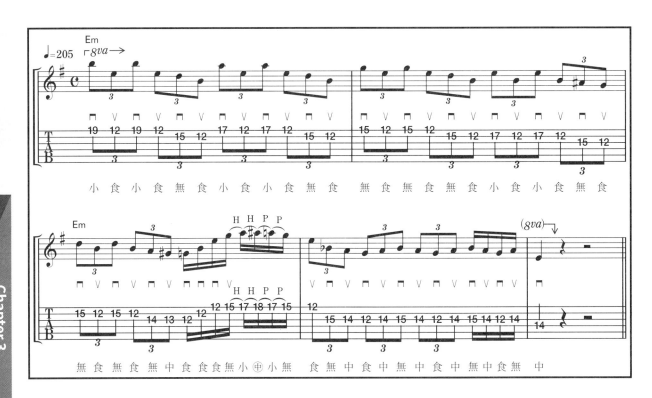

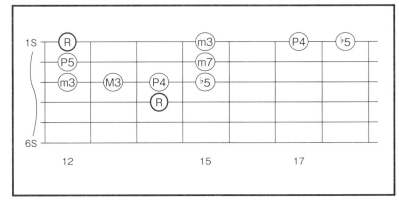

後半使用的把位

Chapter 3
單一小調和弦

 Track 29 time:0'14" ～ ◀◀◀◀◀◀◀◀◀◀◀◀◀◀◀◀◀◀◀◀

這是 Chapter1〈藍調風格〉出現過的跨弦（skipping）奏法的小調版。同樣地，要先確認過一遍每根弦的按壓把位，再慢慢破解奏法。由於第三弦往第五弦的樣式需要使用小指，也因此手小的讀者很容易感到挫折。這種時候左手腕可以想像推弦的動作，向下扭動像要接近第五弦一樣按壓琴弦即可。後半以圓滑奏（legato）為主，最後則是點弦（tapping）樂句。

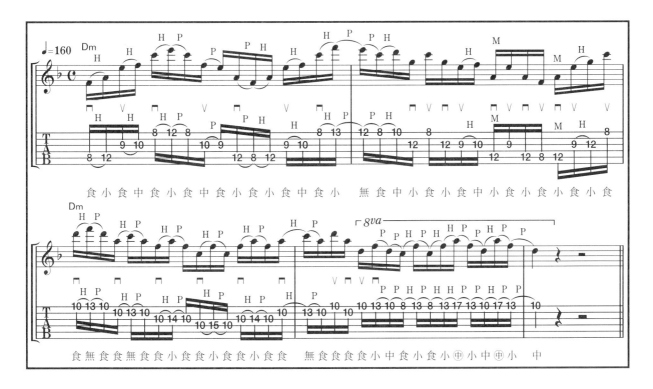

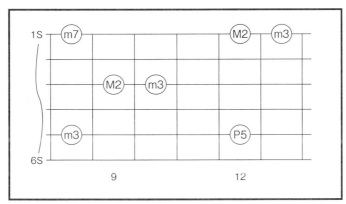

第一小節的基本把位

Ex-59 John Petrucci style1 約翰·彼得魯奇

🎧 Track 30　time:0'00" ～ ◀◀◀◀◀◀◀◀◀◀◀◀◀◀◀◀◀◀◀◀◀◀◀◀◀◀

　　後半是將 Chpater2〈單一大調和弦〉style1 用過的規律滿撥弦（full picking）樂句改成多利安音階（dorian scale）。由於左手必須不斷在指板上左右移動，所以難易度是這段樂句較高。第三小節與第四小節的左手姿勢也出現變化，建議與前半分開練習。

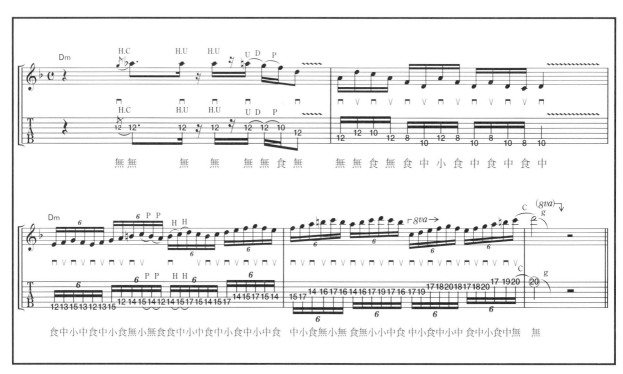

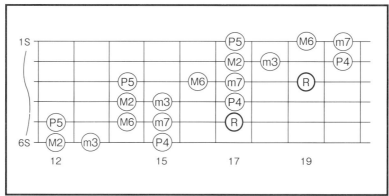

第三至第四小節使用的把位

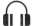 **Ex-60** # John Petrucci style2 約翰・彼得魯奇

Track 30 time:0'23" ～ ◀◀◀◀◀◀◀◀◀◀◀◀◀◀◀◀◀◀◀◀◀◀◀◀◀◀◀◀◀

 在夢劇場合唱團的樂曲中，也有不少是由鍵盤樂器先行做成樂句，再由吉他從後面跟隨進行的模式。這段樂句就是其中一例。持續的三條弦掃弦中，每一個單元的把位可參考本頁

下圖。此外，例如第二小節這種樂句，彼得魯奇自己也經常用交替撥弦（alternate picking）彈奏。

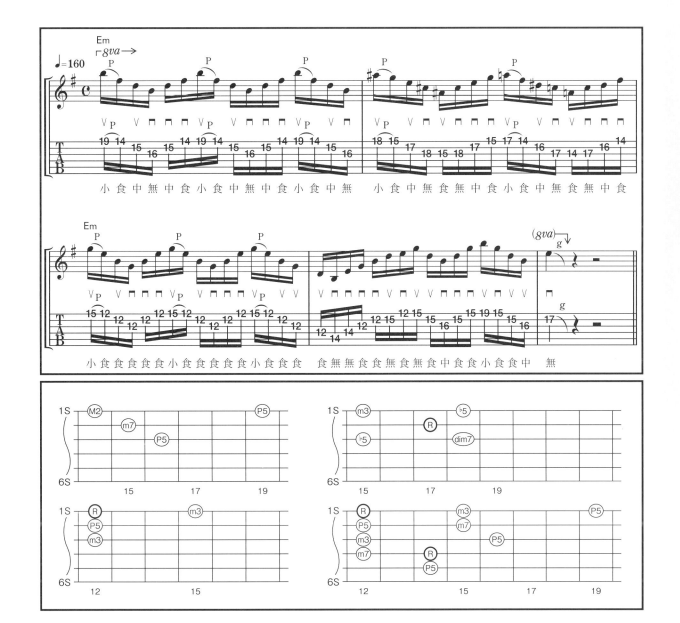

71

吉他手簡介

Yngwie Malmsteen 殷維・馬姆斯汀

殷維・馬姆斯汀是一九六三年出生於瑞典的吉他手。五歲生日得到的禮物是一把木吉他，一開始還沒有興趣，直到七歲在電視上看到吉米・罕醉克斯（Jimi Hendrix）（譯注：1942～1970，美國吉他傳奇）的演奏大受衝擊，才開始認真練習吉他。一九八三年在破彈片唱片（Shrapnel Records）老闆麥可・凡尼（Mike Varney）邀請之下移居美國洛杉磯，參加在地樂團「鋼人樂團（Steeler）」並發行同名專輯，但不久後便退團，加入彩虹樂團（Rainbow）前主唱葛拉姆・波涅特（Graham bonnet）的樂團阿爾卡特拉斯（Alcatrazz）。加入之後錄製的出道專輯《不得由搖滾樂假釋（No Parole from Rock 'n' Roll）》創下空前賣座紀錄，在日本也掀起轟動。自一九八四年退團後，一直以獨奏樂手身分活動。他的演奏風格被譽為艾迪・范・海倫以來搖滾界最大的衝擊，高超的和聲小調音階與減音階速彈、以及分解和弦奏法（broken chord，現在稱為掃弦或琶音）等具有音程間距的樂句劃分，讓許多吉他少年為之瘋狂，也在專業與業餘圈產生一大批追隨者。

Chapter 4
流行樂

VIm7−IVmaj7/V7−VIm7

這種和弦進行通稱「6-4-5 進行」，和弦依序是 VIm7(主音) → IVmaj7(下屬音) → V7(屬音)，為 (流行樂) 小調和弦進行基本中的基本。在搖滾、硬搖滾、重金屬、龐克、抒情歌等各種流行音樂之中，都相當常見。

在本書介紹的吉他曲子中也經常使用這種進行方式，對於作曲等這也是很好用的和弦進行，可以做為自創獨奏樂句的參考。

　　有如沿著和弦行進般的點弦（tapping）樂句。第一小節的第十二琴格若從食指關節奏法（joint，或稱指節奏法）開始彈奏會比較順暢。第二小節第二拍為止是將左手食指固定在第十二琴格，並以無名指搥（hammer）各弦的第十五琴格。第三拍之後切換成食指按壓第二弦

第十三琴格，第二弦第十五琴格用無名指搥弦的動作。從第三小節起的滑音（slide）下行是艾迪最具代表性的樣式。由於食指的滑音是一大重點，因此演奏時必須充分掌握手指移動的範圍。

譯注：食＝食指、中＝中指、無＝無名指、小＝小指、開＝開放弦

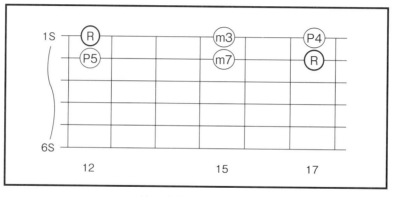

第一小節使用的把位

Track 31 time:0'21" ～ ◄◄◄◄◄◄◄◄◄◄◄◄◄◄◄◄◄◄◄◄◄

本段樂句最難的部分就是第三小節與第四小節。第三小節因為有三連音與附點音符的關係，所以節奏上不是很容易理解。因此，剛開始練習時請用慢速彈奏，以確實地掌握節奏。

第四小節的樂句也因為開頭的八分休止符的關係，使得節奏看起來很凌亂。所以請特別留意休止符，要在正確的節奏下開始彈奏。

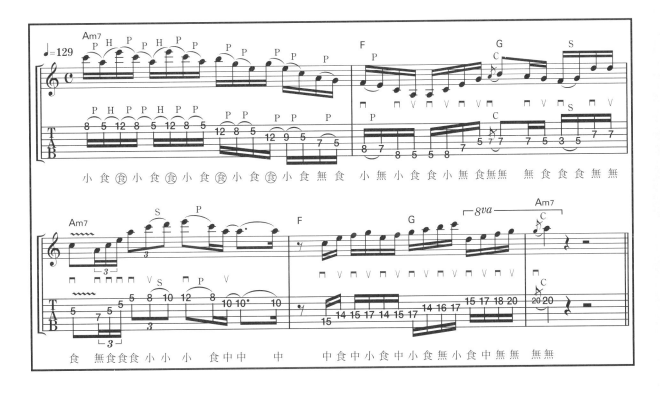

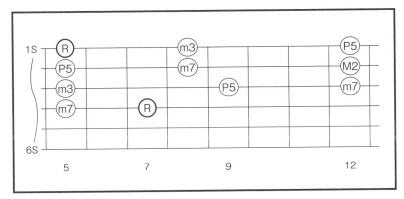

第一小節使用的把位

🎧 Track 32　time:0'00" ～ ◀◀◀◀◀◀◀◀◀◀◀◀◀◀◀◀◀◀◀◀◀◀◀◀◀◀◀◀◀

這是在指板上縱向與橫向來回移動的樂句。第一小節是使用所有琴弦的大掃弦（sweep），但相當於Em9和弦內音（chord tone）的掃弦，較偏向融合爵士樂句的樣貌。第三小節是以食指壓住第十二琴格第五、第四、第三弦，同時形成封閉和弦（barre chord）

的搥弦樂句，從第二拍與第三拍的連接處，也就是第十一、第十二琴格開始會解除封閉和弦，切換到橫向移動的樂句。接下來是撥片＋食指及中指撥弦的混合撥弦（hybrid picking）。只用扁平角度撥弦固然可以彈奏，但在此請務必挑戰混合撥弦的奏法。

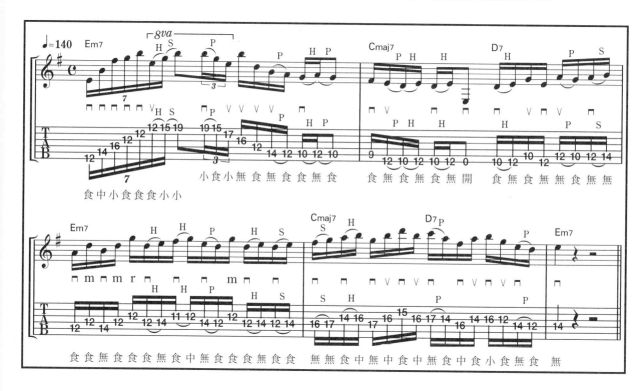

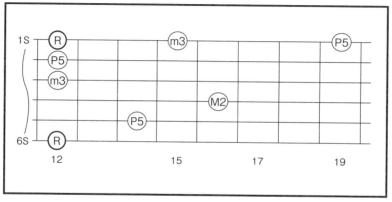

第一小節的掃弦把位

 Track 32　time:0'21" ～ ◀◀◀◀◀◀◀◀◀◀◀◀◀◀◀◀◀◀◀◀◀

使用李奇特有、無撥片的琶音類圓滑奏（legato）樣式的樂句。出現於第二小節開頭或第四節第二、三拍的這個樂句，除了最高音弦以外都是無撥片（non-picking）奏法，以左手指輔助點弦演奏。剛開始甚至很難彈出聲音，

因此可以先專心練習這個樣式，請利用本頁下圖的樂句練習。同時也要避免演奏出現雜音。第三小節的上升樂句是使用每四個音所組成的音程樂句。

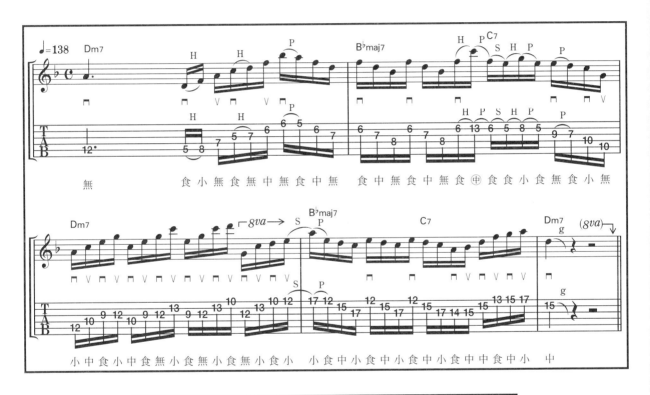

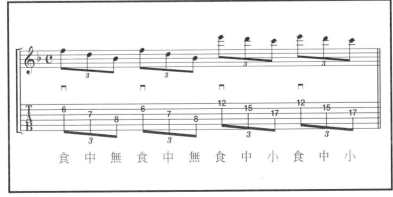

使用無撥片彈奏的琶音類圓滑奏樣式的練習樂句

77

 Track 33　time:0'00" ～ ◀◀◀◀◀◀◀◀◀◀◀◀◀◀◀◀◀◀◀◀◀◀◀◀◀

　　以五聲音階（pentatonic scale）為主的正統樂句。即使是彈奏簡單的樂句，也要徹底講究曲目意境或氣氛等攸關表現力的要點。本段樂句最難的部分毫無疑問就是第一小節的三十二分音符搥勾弦（hammer&pull）樂句。如果能整個背下來，之後只要慢慢增加速度就好，所以請努力練習。

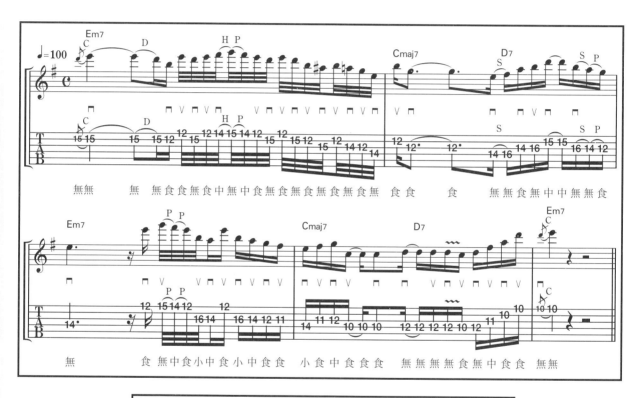

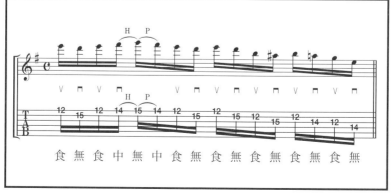

第一小節簡化成十六分音符的簡易版樂句

Nuno Bettencourt style2

紐諾·貝騰科特

🎧 Track 33　time:0'28" 〜 ◀◀◀◀◀◀◀◀◀◀◀◀◀◀◀◀◀◀◀◀◀◀◀◀◀

　　從律動感（groovy）加強的樂句中，展現紐諾式樂句下降的演奏練習。簡直就是濃縮紐諾奏法技巧與個性的一段精華演奏。開頭是正統的樂句，具有明確的調性感可以說是紐諾的風格。由於節奏上有其個人特色，所以比起單純的速度問題，首要得克服這關才行。第一小節第三拍或第二小節第三拍、第三小節第四拍等，這些只看譜面恐怕很難理解的部分，就請聆聽範例音軌，以掌握節奏特性。

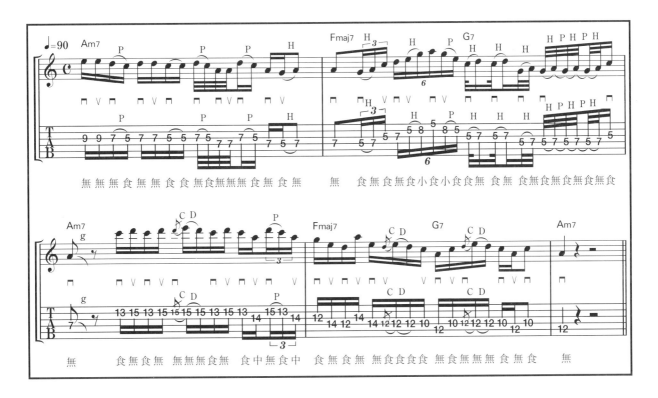

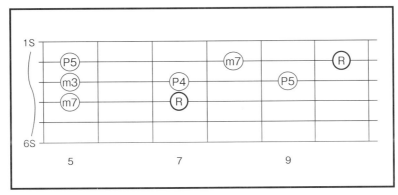

第一小節是伴奏元素增加時所使用的把位。彈奏時要留意這個音

79

Ex-67　　Zakk Wylde style1　　札克·懷德

🎧 **Track 34　time:0'00" ～** ◀◀◀◀◀◀◀◀◀◀◀◀◀◀◀◀◀◀◀◀◀◀

　　可使用在 VI-IV-V 進行上，每弦彈奏兩音（two-note-per-string）型態的疾走（run）奏法樂句。VIm7 和弦伴奏的第一小節與第三小節是同樣樂句的連續樣式，如此便能專心撥弦，但要留意含有 IV-V 行進的第二與第四小節，

每彈完一組六連音就要移動一次把位。請全部使用交替撥弦（alternate picking）奏法。由於是一段相當規律的行進，如果能反覆練習，並慢慢加快速度，將會更有效果。

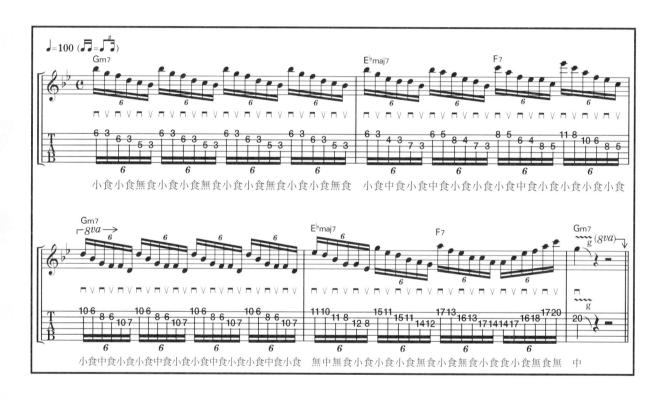

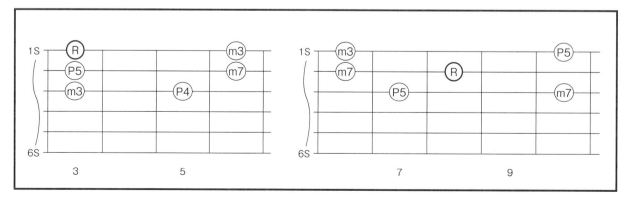

第一小節與第三小節使用的把位

80

Chapter 4 流行樂

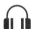 **Track 34　time:0'28" ～** ◀◀◀◀◀◀◀◀◀◀◀◀◀◀◀◀◀◀◀◀◀◀◀◀◀◀◀

　　本範例也是在指板上橫向移動的疾走奏法樂句，不過是使用了第一與第二弦這兩弦的奏法。在這層意義上來說，或許比 style1 更好彈奏。但第四小節由三十二分音符構成的勾弦（pull）樂句相當複雜，手指追上音符需要花費時間練習。請依照下圖，放慢速度重點式地練習。

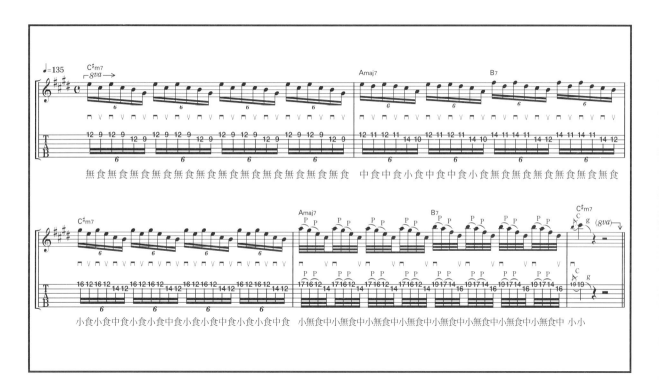

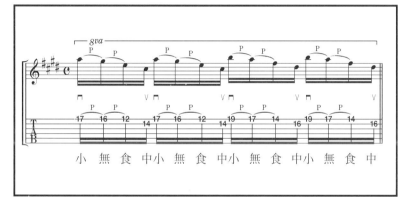

先確實地學會彈奏，再慢慢加快速度

81

Ex-69　Steve Vai style1　史提夫‧懷伊

 Track 35　time:0'00"～ ◀◀◀◀◀◀◀◀◀◀◀◀◀◀◀◀◀◀◀◀◀◀◀◀◀◀◀◀

第一小節的掃弦（sweep）是使用 C 小調音階的移動式樂句。由於會從第一弦第十一琴格迅速移位至第十八琴格，所以需要留意。後半是含有三十二分音符的樂句，總之在顧及到節奏之前，彈奏時不如先想想如何將音塞進速度（tempo）裡。由於音符用法是以 C 小調五聲音階為主，所以記住把位會比較輕鬆。

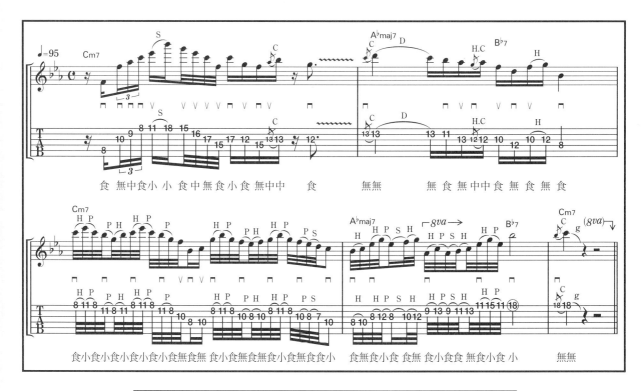

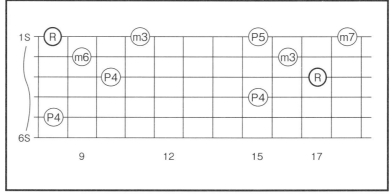

第一小節掃弦奏法使用的把位

82

Chapter 4
流行樂

 Track 35　time:0'30" 〜 ◄◄◄◄◄◄◄◄◄◄◄◄◄◄◄◄◄◄◄

　　這是頗有史提夫風格的融合（fusion）樂句。第一小節至第三小節第三拍是使用搥勾弦（hammer&pull）、滑音（slide）的圓滑奏（legato）演奏，緊接著是滿撥弦（full picking）的連續樣式。第二小節開頭的滑音樂句需要大範圍橫向移動，建議抱以有點過頭的心態放膽彈奏，會更有史提夫的感覺。第四小節開頭是 Chapter 3〈單一小調和弦〉也出現過的五度音程樂句。

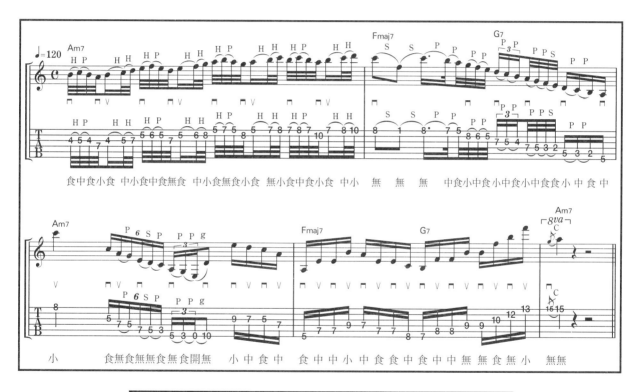

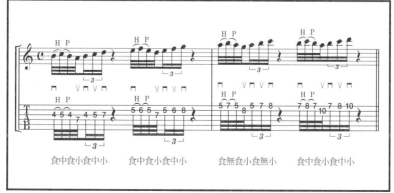

第一小節練習用的樂句

83

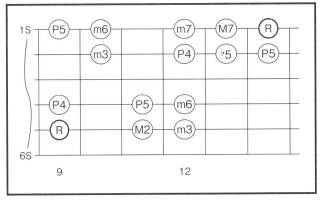

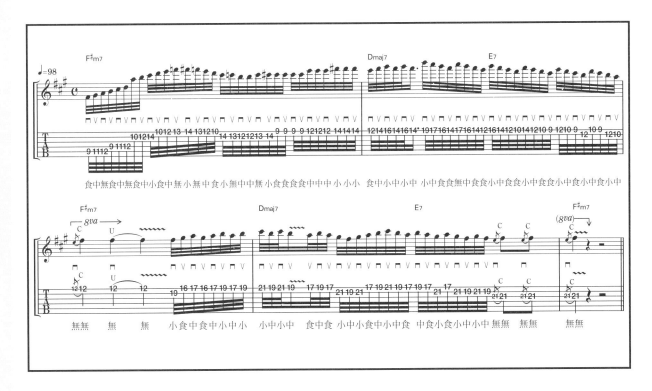

Ex-71 Yngwie Malmsteen style1 殷維·馬姆斯汀

🎧 **Track 36 time:0'00" ～** ◀◀◀◀◀◀◀◀◀◀◀◀◀◀◀◀◀◀◀◀◀◀◀◀

這是一段依序為三音樣式→單弦下降→上升的樂句，各樂句的開頭與結尾都出現大幅度動態變化，正是殷維式奏法的特色。迎向結尾的第三小節第一弦第十二琴格、以及第四小節

最後的第三弦第二十一琴格上的推弦→顫音（vibrato）的部分，能否表現出情感的豐富度，是接近殷維式表現力的重要關鍵。

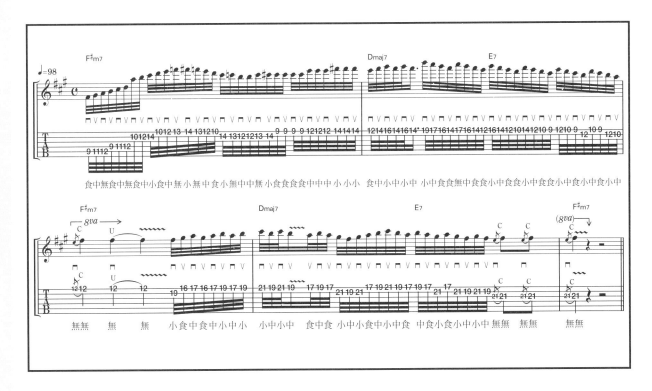

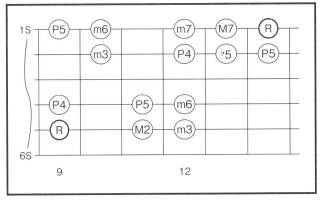

第一小節使用的把位

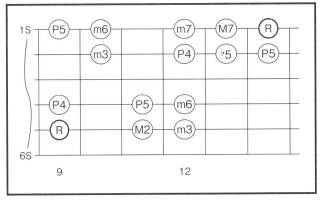

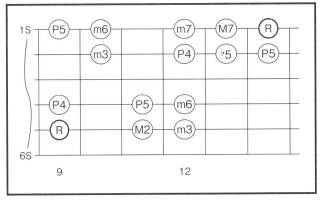

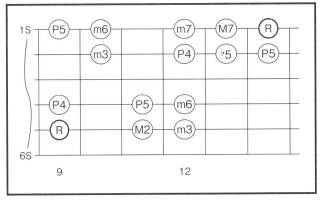

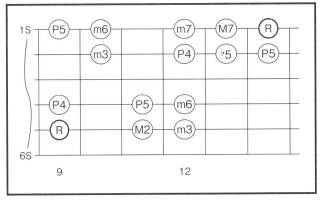

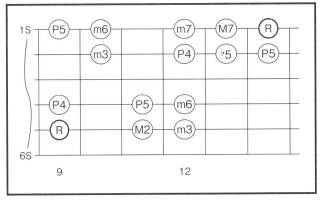

Chapter 4
流行樂

　　本樂句以勾弦（pull）奏法在第一弦上彈奏兩音，並且一面移動把位一面在第二弦上彈奏由三音一組反覆兩次組成的六連音。撥弦採取外側撥弦（outside picking）以第一弦向上，第二弦向下的奏法，會比較容易彈奏。首先請從本頁下圖練習用的樂句開始練習，習慣撥弦

與運指的樣式。第四小節第一（與第三）拍、第二（與第四）拍的音程相差一個八度，因此左手需要移動十二格琴格的距離。請反覆練習這段樂句，以習慣手部的動作。

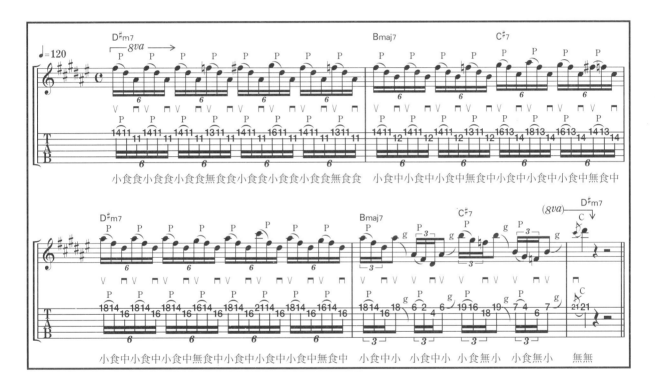

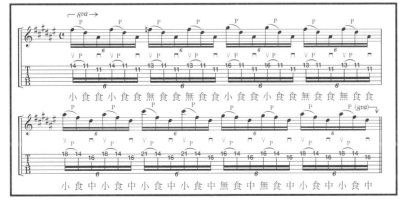

練習把位移動用的簡易版樂句

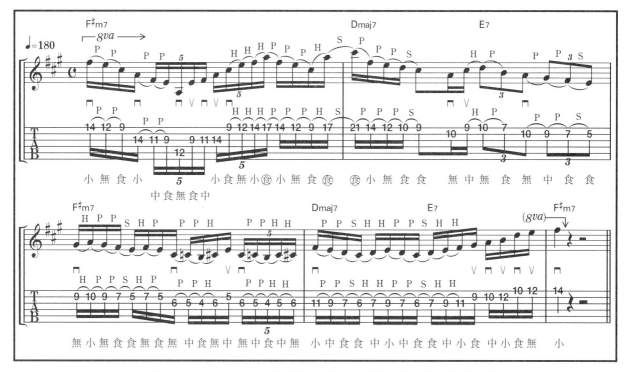

🎧 Track 37　time:0'00" 〜 ◀◀◀◀◀◀◀◀◀◀◀◀◀◀◀◀◀◀◀◀◀◀◀

第一小節是使用跨弦（skipping）奏法的樂句，不僅速度特別快，第二弦與第四弦的連續跨弦，也使本範例變成相當難演奏的樂句。連續勾弦（pull）要彈奏出清楚的音就已經相當困難，保羅卻能平順流暢地演奏出這類大琶音。 這種時候可以嘗試分割練習法。首先，第

一弦以搥勾弦（hammer&pull）俐落地彈奏，再練習第一弦→第三弦的部分、第三弦→第五弦→第三弦的部分、第三弦→第一弦的部分，最後再整合起來，這個方法看似繞遠路，其實是一條便道。

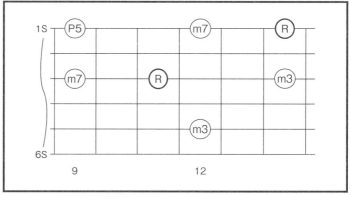

第一小節的跨弦把位

Track 37　time:0'15" ～ ◀◀◀◀◀◀◀◀◀◀◀◀◀◀◀◀◀◀◀◀◀◀◀◀◀◀◀◀◀◀◀◀

以整體來看是難度高的樂句，且具有保羅特色的速彈奏法。首先，從第一小節到第二小節第二拍為止，是以低把位為中心的大範圍延伸（stretch）樂句。本段最後的第四弦第三琴格食指、第七琴格無名指、第八琴格小指，是手大的保羅才會使用的技法。這段只能照譜硬練（同時要預防肌腱炎），如果還是彈不了的話，把第八琴格的部分改成第三弦第三琴格會比較容易彈奏。

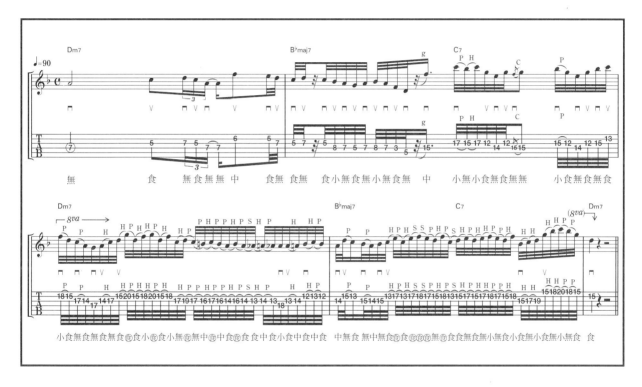

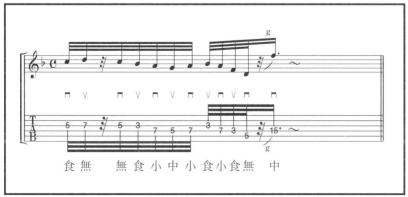

將第四弦第八琴格改成第三弦第三琴格的簡易版。手較小的讀者可以練習這個版本

 Track 38　time:0'00" ～

第一小節與第二小節各自含有半音音階（chromatic scale）的樂句。以半音當做經過音使用，會使樂句帶有一點時尚感。第三小節第二拍的樂句，是使用第二弦勾弦奏法，第一弦

與第二弦以外側奏法彈奏推弦的疾走（run）奏法樂句。這段也是五聲音階（pentatonic scale）類樂句很經典的音符用法，請務必練習到手指熟練的程度。

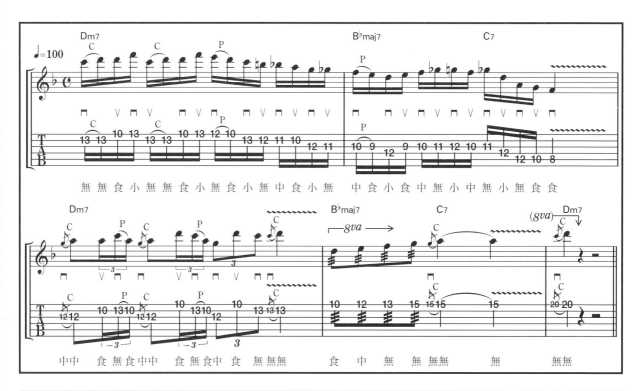

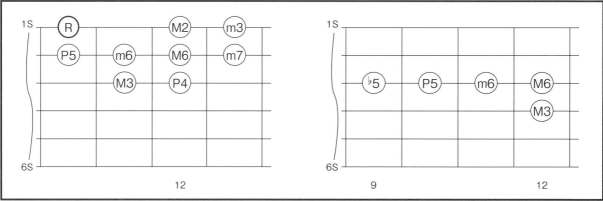

第一小節與第二小節的半音把位

Ex-76 Michael Schenker style2 麥可・宣克

🎧 Track 38　time:0'28" ～ ◀◀◀◀◀◀◀◀◀◀▶▶▶▶◀◀◀◀◀◀◀◀◀◀◀

第一小節是使用跨弦（skipping）奏法的兩弦琶音（arpeggio）。現在的吉他手都會習慣以混合撥弦（hybrid picking）奏法來演奏本段樂句，但故意以交替撥弦（alternate picking）演奏，正是麥可式的風格。在使用交替撥弦奏法的時

候，若將這段樂句看做是三連音演奏的話，可能會因為向下、向上的動作交互出現的關係，而使樂句的節奏感不易維持，所以要時刻留意彈奏的是六連音。

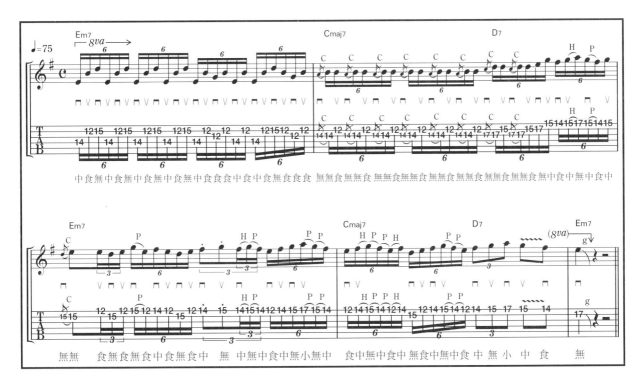

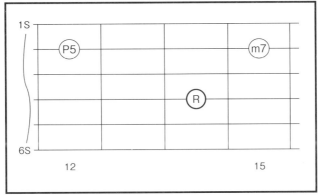

第一小節的樂句。由和弦內音構成

Ex-77 Kiko Loureiro style1 奇可・羅瑞洛

 Track 39 time:0'00" ～ ◀◀◀◀◀◀◀◀◀◀◀◀◀◀◀◀◀◀◀◀◀◀◀◀◀

第一小節是使用減（diminished）和弦內音（chord tone）的上升樂句。第四拍第三弦與第一弦的跨弦奏法部分，以食指關節（joint，或稱指節奏法）彈奏會比較合適。從第三小節第

四拍起是利用點弦（tapping）奏法四音一組的跨弦（skipping）樂句。因為每根弦上的按弦位置都很分散，所以要確實掌握把位。

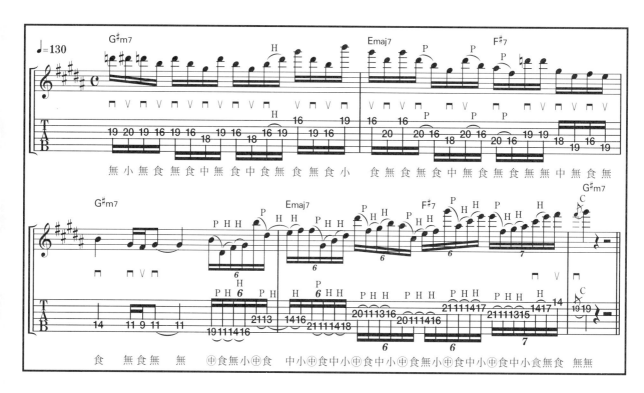

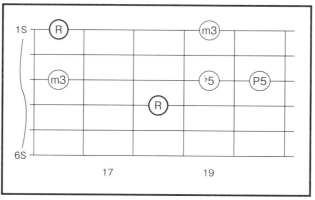

第一小節使用的把位

 Track 39　time:0'22" 〜 ◀◀◀◀◀◀◀◀◀◀◀◀◀◀◀◀◀◀◀◀◀◀

以交替撥弦（alternate picking）跨兩弦的跨弦彈奏練習樂句。使用的把位本身既簡單且很容易掌握，但速度很快輕忽不得。彈奏重點在於，每小節的把位變換（position change）切換要順暢、以及撥弦時撥片與手指間的切換要對拍。

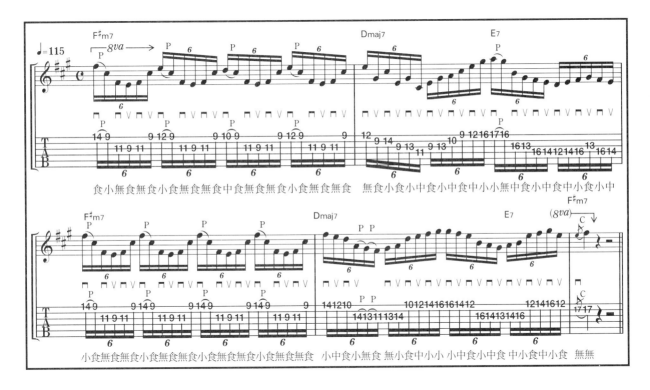

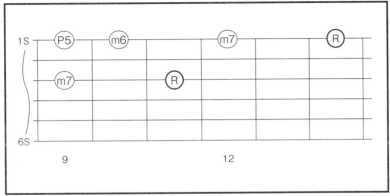

第一小節使用的把位

91

 Track 40　time:0'00" ～ ◀◀◀◀◀◀◀◀◀◀◀◀◀◀◀◀◀◀◀◀◀◀◀◀◀

這是活用和弦內音（chord tone）的琶音樂句。第一與第二小節開頭的兩拍也可以用掃弦奏法（sweep picking）彈奏，但要詮釋約翰風格的話，使用交替撥弦（alternate picking）會比較理想。雖然是彈奏兩次完全相同的樂句，

但只要充分掌握 Fm7 與 D♭maj7 這兩個重點和弦內音，便可彈出以運用理論見長的約翰式樂句。後半的跨弦樂句部分，由於第三小節與第四小節的樣式完全不同，因此必須個別掌握要點。

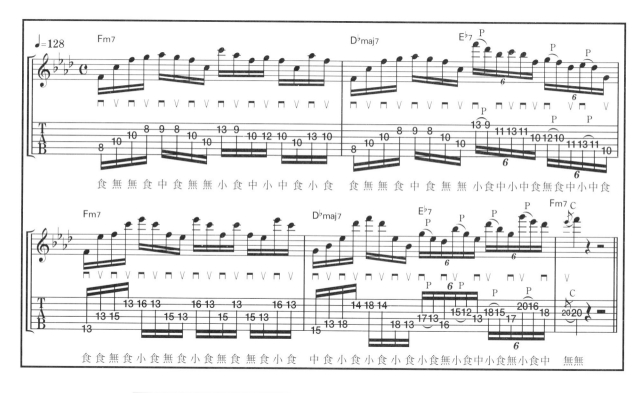

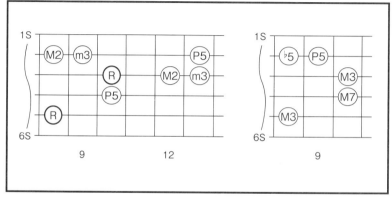

音符用法即使相同，VIm7 與 IVmaj7 和弦也有共同的和弦內音

　　本段樂句以滿撥弦（full picking）演奏。雖然是標準的示範演奏，不時出現的第三弦往第一弦的跨弦奏法看似普通，其實很妨礙演奏。第一至第三小節第三到第四拍的樣式幾乎一模一樣很好記住，因此可以先從各小節的第一至第二拍開始練習。第四小節全部以六連音組成，所以要盡可能讓音符與伴奏的鼓組同步。

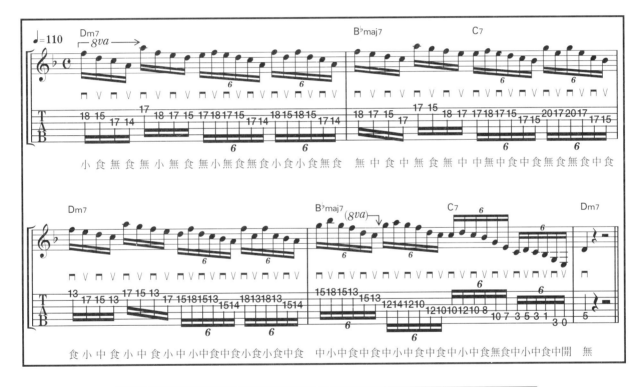

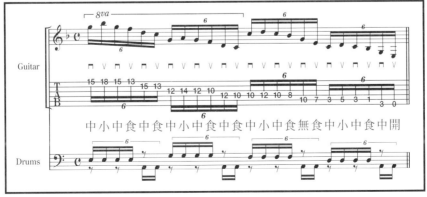

第四小節的鼓組也變成六連音。這裡請務必完全照著節拍的打點準確演奏

吉他手簡介

Paul Gilbert 保羅・吉伯特

保羅・吉伯特出生於一九六六年，高中畢業後進入洛杉磯吉他專門學校 GIT（Guitar Institute of Technology）學習，嶄露頭角，畢業後直接成為學校講師。一九八六年組成「神祕競速者樂團（Racer X）」，推出第一張專輯《街頭玩命（Street Lethal）》。憑藉足以凌駕殷維的速彈技巧與掃弦、跨弦、點弦等技巧，成為當時樂壇眾多吉他手中，演奏技巧最高超的一號人物。在樂團停止活動後，一九八八年與主唱艾瑞克・馬丁（Eric Martin）、貝斯手比利・席恩（Billy Sheehan）、鼓手派特・托沛（Pat Torpey）組成大人物樂團（MR. BIG），於一九八九年發行同名專輯《MR. BIG》。一九九一年發行的第二張錄音室專輯《撲身而入（Lean Into It）》收錄的單曲〈與你一起（To Be With You）〉勇奪全美排行冠軍，也使樂團登上頂尖樂團之林。同一專輯收錄的〈兄弟、愛人、小男孩（電鑽之歌）（Brother, Lover, Little Boy〔The Electric Drill Song〕）〉以電鑽演奏吉他的噱頭，也引發熱烈討論，一般認為是保羅演奏把戲的代名詞。

Chapter 5
卡農

Imaj7/V7−VIm7/IIIm7−IVmaj7/Imaj7−
IVmaj7/V7−Imaj7

約翰 ‧ 帕海貝爾 (Johann Pachelbel)（譯注：1653～
1706，德國巴洛克作曲家、管風琴家，影響巴赫風格甚鉅）的〈卡
農〉所使用的和弦進行，也被稱為黃金和弦進行，日本許
多暢銷曲也都使用這種進行。

【I-V】、【VIm-IIIm】、【IV-I】都以四度進行組成，為了接
回到開頭的 I，最後以【IV-V】收尾，是一種非常穩定的
和弦進行。

 Track 41 time:0'00" 〜 ◀◀◀◀◀◀◀◀◀◀◀◀◀◀◀◀◀◀◀◀◀◀◀◀◀

　　這是一段含有點弦（tapping）與搥勾弦（hammer&pull）的複合樂句。本譜面是使用點弦奏法，但艾迪演奏這類樂句的時候，多半會使用大範圍撥弦（picking）。雖是難易度相當高的樂句，不過還是可以挑戰看看。樂句與

各和弦分別是完全一度、（大・小）兩度、（大・小）三度與完全五度的關係，因此本段練習對於把握各和弦的構成音也有幫助。後半是 IV → I → IV → V 進行，第三小節與第四小節第一、第二拍的音程相差一個八度。

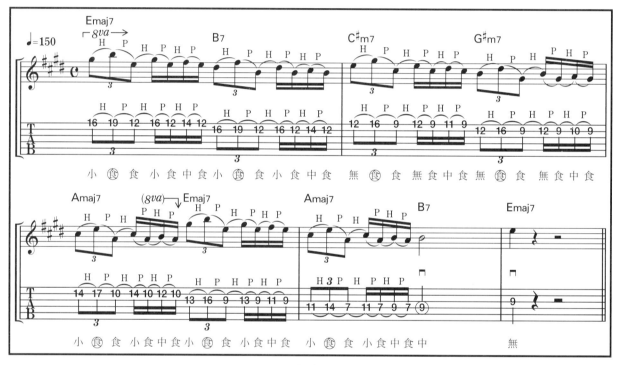

譯注：食＝食指、中＝中指、無＝無名指、小＝小指、開＝開放弦

第一小節第一至第二拍使用的把位。基本上這是隨每個和弦改變位置的形式

96

Ex-82　Eddie Van Halen style2　　艾迪·范·海倫

Track 41　time:0'19" 〜

　　所有小節第一、第二拍是含有開放弦的樂句，第三、第四拍則有指距大的延伸（stretch）樂句，這些是本段範例的特徵。這段充滿點弦樣式的樂句乍看很難記住，但每次變更和弦時所使用的把位並沒有改變，所以請逐一記熟。對於手指較短的讀者而言，第三與第四拍的延伸樂句都是高難度奏法。由於人體構造有一定的限制，拉長手指的時候，如果彎曲手腕會使手指較不容易伸展，所以不論坐著或站立演奏，都要盡量讓琴頸靠近臉部，手腕也要保持筆直。

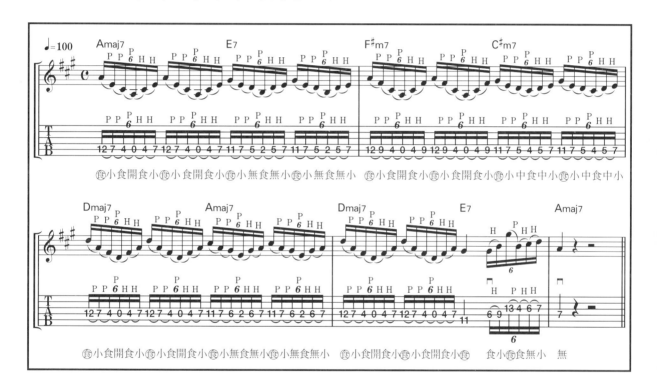

熟記每兩拍一個單位、由和弦內音為主所構成的點弦樂句（上圖為第一小節的範例）

🎧 Track 42 time:0'00" ～ ◀◀◀◀◀◀◀◀◀◀◀◀◀◀◀◀◀◀◀◀◀◀◀◀◀◀

適用於卡農進行，以和弦內音（chord tone）為主的琶音（arpeggio）樂句。由於上升下降的移動幅度都大，運指上更接近爵士融合（jazz fusion）曲風。尤其是第一小節或第三小節的樂句，都是橫向移動激烈的延伸樂句，因此必須留意下一個移動目標，要熟練到能夠彈出漂亮的音。這段樂句更難的關卡在於第一節第三拍與第三節第二拍的小指滑音（slide）。要練習到能夠迅速準確地彈奏。第二小節第一與第二拍上，第三弦與第四弦的音都是以左手手指搖弦演奏，也是李奇擅長的技法之一。

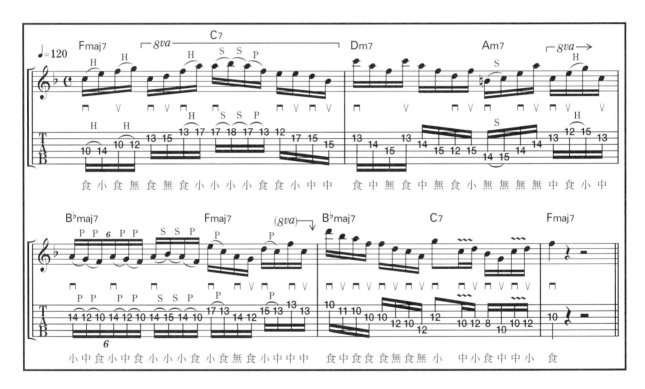

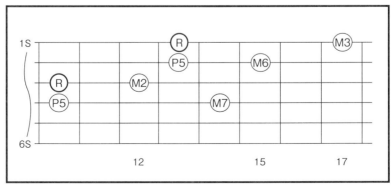

至第一小節第二拍為止的搖弦樂句

Ex-84 Richie Kotzen style2 李奇‧柯騰

🎧 Track 42 time:0'23" 〜 ◀◀◀◀◀◀◀◀◀◀◀◀◀◀◀◀◀◀◀◀◀◀◀◀

　　這是以李奇的演奏特徵、使用圓滑奏（legato）為主要元素的樂句。第一小節第三拍到第二小節第一拍的運指較為麻煩一點，若不習慣中（無名）指→食指→小指的運指順序，可能會很難彈奏。所以請先習慣手指的動作再來挑戰本樂句。從第三小節起的樂句，聽起來根本就是大人物樂團〈科羅拉多鬥牛犬（Colorado Bulldog）〉的勾弦版上升樂句。運指上全圓滑奏的樂句雖簡單，但不必撥弦也意味著左手的時間感更為重要。

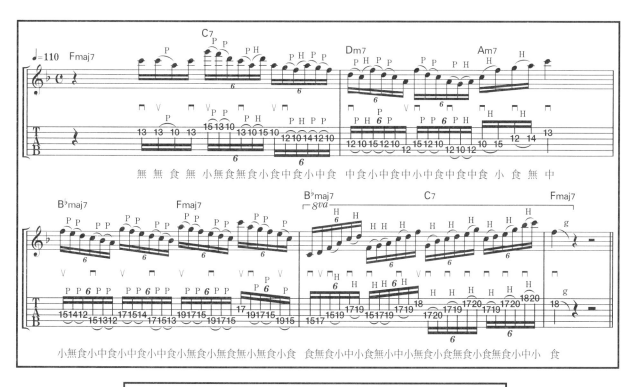

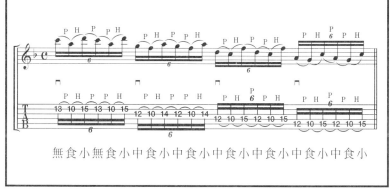

中（無名）指→食指→小指的練習用樂句

🎧 **Track 43　time:0'00" ～** ◄◄◄◄◄◄◄◄◄◄◄◄◄◄◄◄◄◄◄◄◄◄◄◄◄◄◄◄

　　這是紐諾特有、合理性與音樂性兼具的點弦（tapping）樂句。每改變和弦就必須移動把位的樂句，大部分音符都是和弦內音（chord tone）的分解。雖然左手食指與小指＋點弦這樣的基本樣式不變，但第一小節第一拍或第二小節第三拍、第三小節第三拍等段落，都增加音符數而成為連音的關係，所以需要使用非常迅速的運指與點弦奏法。首先請以慢速彈奏，讓手指記住把位，再慢慢加快速度練習。

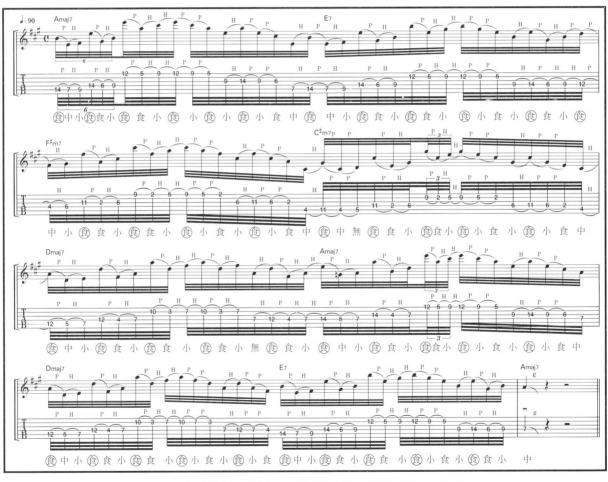

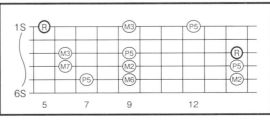

第一小節第一至第二拍
使用的把位

Ex-86　　Nuno Bettencourt style2　　紐諾·貝騰科特

 Track 43　time:0'32" ～ ◀◀◀◀◀◀◀◀◀◀◀◀◀◀◀◀◀◀◀◀◀◀◀◀◀◀◀◀

這是一段兼具旋律性與機械（mechanical）感的樂句。由於第一小節至第二小節相較不難彈奏，所以演奏時要留意時間感。舉一個本樂句的重點來說，從第二小節第二拍的第五弦第九琴格起的三弦彈奏樂句，若以向上撥弦開始會比較容易演奏。第四小節第一拍與第二拍需要使用大範圍的把位移動，因此要加強練習左手快速移動。

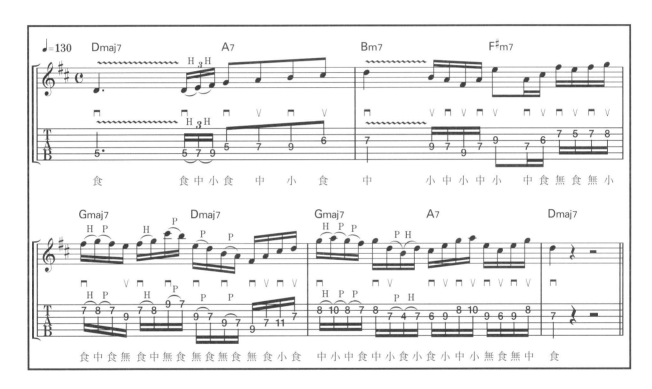

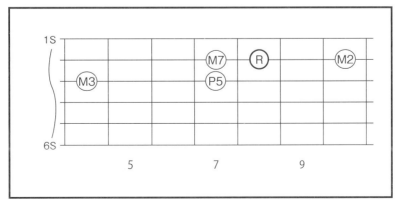

第四小節第一與第二拍使用的把位

101

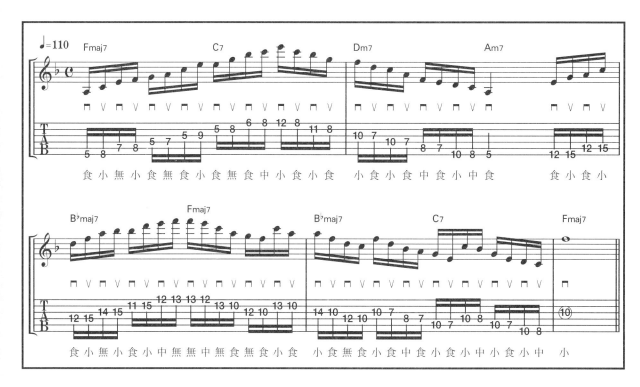

以卡農的和弦內音（chord tone）為主所構成的五聲音階樂句。主軸是 110bpm 下每弦彈奏兩音（notes per string）的樣式，因此應該把

重心放在運指上而非撥弦。這種每兩拍變換一個和弦的樣式，非常適合做為掌握和弦進行動線用的練習樂句。

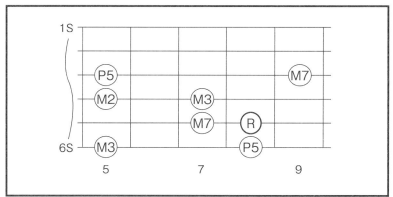

第一小節第一、第二拍使用的把位

102

Ex-88 Zakk Wylde style2

札克・懷德

Track 44　time:0'26" ～ ◀◀◀◀◀◀◀◀◀◀◀◀◀◀◀◀◀◀◀◀◀◀◀◀

Chapter 5
卡農

以第一弦與第二弦為主軸的樂句。只要掌握把位或許就簡單了，但有許多地方需要伸展手指，因此必須注意。以筆者的手指長度而言，這段樂句都在手指能按到的範圍，因此最好反

覆練習，分成幾天慢慢習慣順序。第一小節第四拍必須在彈奏第二弦開放弦之後，馬上將食指與小指分別移動到第一弦第五琴格與第九琴格。

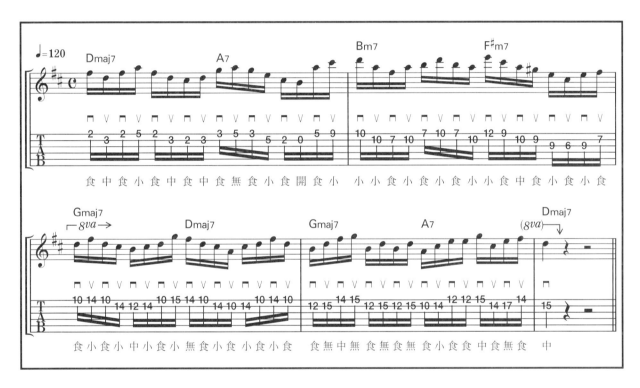

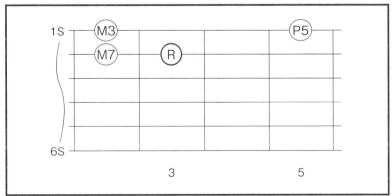

第一小節第一、第二拍使用的把位

103

🎧 **Track 45　time:0'00" ～** ◄◄◄◄◄◄◄◄◄◄◄◄◄◄◄◄◄◄◄◄◄◄◄◄

第一小節至第二小節第二拍是以和弦內音（chord tone）為主的交替撥弦（alternate picking）演奏。第一小節第一拍或第四拍等是掃弦（sweep picking）奏法也可以演奏的樂句，但因為速度不是那麼快，在此先練習以交替奏法彈奏。從第二小節第三拍起，是以搥弦演奏A大調音階上升樂句。這段要留意每一拍並不是六連音，而是兩個「三十二分音符＋十六分音符」的組合，請仔細聆聽示範音源捕捉節奏。

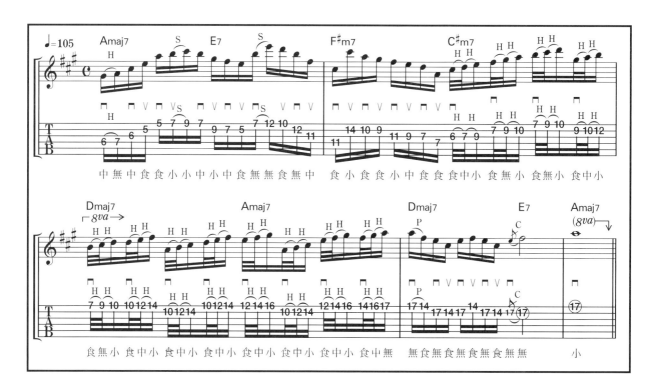

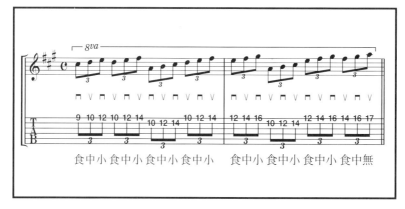

練習運指順序專用的樂句

Ex-90　Steve Vai style2　史提夫·懷伊

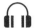 Track 45　time:0'27" ～ ◀◀◀◀◀◀◀◀◀◀◀◀◀◀◀◀◀◀◀◀◀◀

　　本段樂句也是由和弦內音組合而成，除了第一小節第一拍使用點弦（tapping）奏法以外，其他部分都以撥弦演奏。包含點弦在內，第二小節第三拍，第三小節第二、三、四拍與第四

小節第二拍，都是「三連音＋十六分音符」兩種音型的組合。由於必須習慣節奏才能跟上，因此請仔細聆聽範例，將時間點記起來。

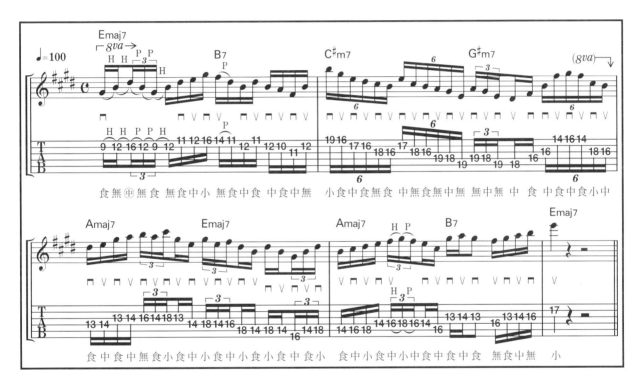

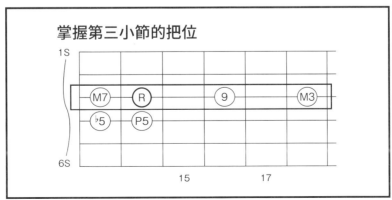

掌握第三小節的把位

框起來的把位請以四根手指按壓。由於是罕見的運指方式，必須反覆練習到習慣為止

　Track 46　time:0'00" ～ ◀◀◀◀◀◀◀◀◀◀◀◀◀◀◀◀◀◀◀◀◀◀◀◀◀◀◀◀

　　在三根弦上小幅度移動把位的掃弦樂句。首先，鑽研這段樂句的第一步，是確實練熟每一拍的掃弦動作。由於左手從低把位緩緩移動到高把位，因此左手的按弦距離感也不斷改變。尤其是低把位的部分，除了留意每一條弦是否都有確實發出聲音之外，也要以每個和弦都會兩種按法為目標來練習。

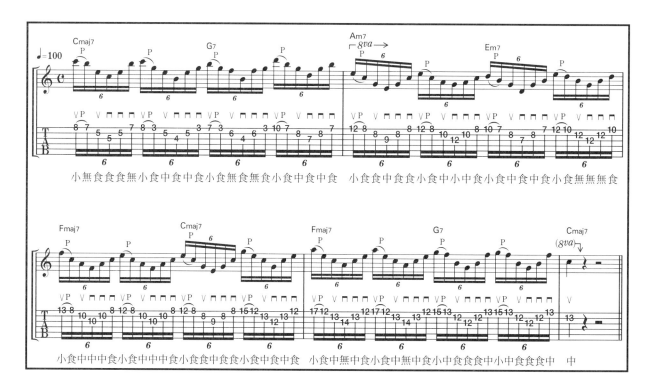

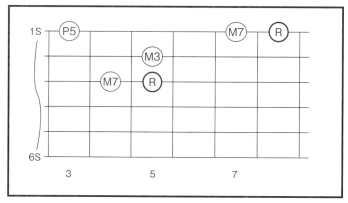

第一小節第一至第二拍的把位

106

Ex-92 Yngwie Malmsteen style2 殷維・馬姆斯汀

 Track 46 time:0'28" ～ ◄◄◄◄◄◄◄◄◄◄◄◄◄◄◄◄◄◄◄◄◄◄◄◄◄◄

　　每換一個和弦就換把位的樂句。這是講求兩手快速且精準同步的獨奏練習，要以如同機器般準確無比的撥弦來對上這種速度，是本樂句的課題。只有一把吉他時即便就可以彈出稱得上漂亮的樂句，不過撥弦若不能維持所有小節都精準且平均的話，在雙吉他演奏時就會變成參差不齊的音色。使用數位錄音工作站（Digital Audio Workstation; DAW）或錄音軟體等的讀者，如果能將自己的演奏與伴奏用音軌一起錄起來，並播放試聽，會是最有效的練習方法。

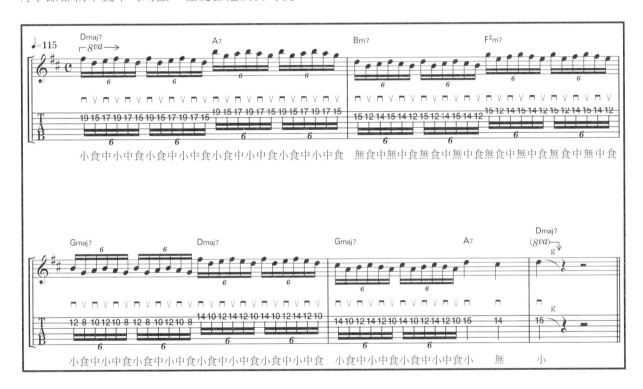

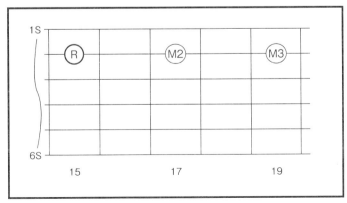

第一小節第一至第二拍使用的把位。本樂句基本上順著卡農的和弦進行，以同握法移動把位演奏

Ex-93　Paul Gilbert style1　保羅·吉伯特

🎧 **Track 47　time:0'00" ～** ◀◀◀◀◀◀◀◀◀◀◀◀◀◀◀◀◀◀◀◀◀◀◀◀◀◀◀

　　以點弦（tapping）與開放弦奏法為主體的
樂句。開頭的搥勾弦（hammer&pull）奏法因加
了開放弦而不容易保持節奏穩定。幸好所有樂
句都以十六分音符組成，因此可以用錄音軟體
或錄音機等錄下來以確認節奏。第三小節連續
點弦密集的樂句是最難的部分，由於用到點弦
奏法的地方沒有規則性，所以最好牢記背熟。

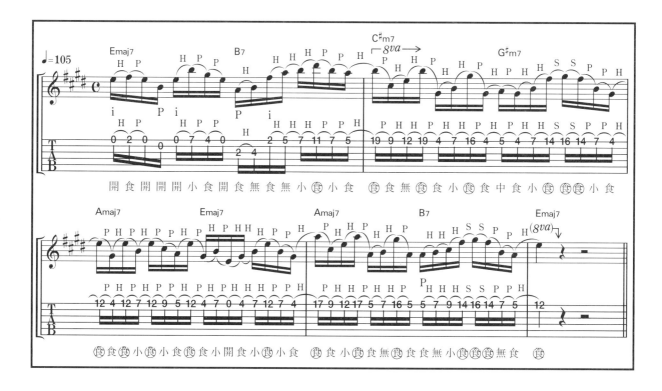

第一小節第一至第二拍使用的把位

108

 Ex-94 **Paul Gilbert** style2 保羅·吉伯特

🎧 **Track 47 time:0'27" ～** ◀◀◀◀◀◀◀◀◀◀◀◀◀◀◀◀◀◀◀◀◀◀◀◀◀

　　這是以跨弦（skipping）奏法演奏的卡農樂句。奇數小節與偶數小節的樣式都不一樣是其一大特徵，在第一小節與第三小節中，對應各和弦的第四音第一弦向上撥奏為重音，也是重

點所在。偶數小節樂句各第二小節＝弦位移動時必須以外側撥弦（outside picking）奏法彈奏。此外，第四小節上的第三弦也一定是使用外側撥弦奏法。

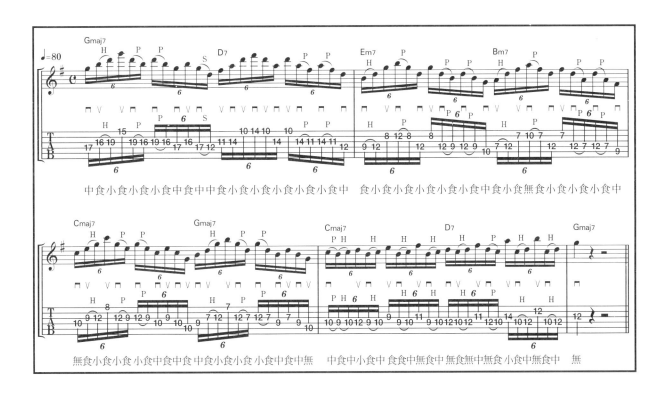

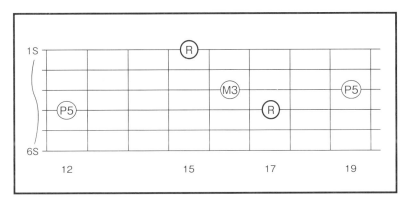

第一小節第一至第二拍使用的把位

109

Track 48 time:0'00" ～ ◄◄◄◄◄◄◄◄◄◄◄◄◄◄◄◄◄◄◄◄◄◄◄◄◄◄

留意左手與右手在曲中如何搭配情境是彈奏這段樂句的要領。第一至第二小節是幾乎由和弦內音＋9th（M2nd）所構成的分散和弦樂句。例如第一小節的Cmaj7，就是第五弦第五

琴格與第七琴格，G7的話則是第四弦第五格與第七琴格，另外是9th出現的段落，演奏時只要多加留意，應該很容易記住。

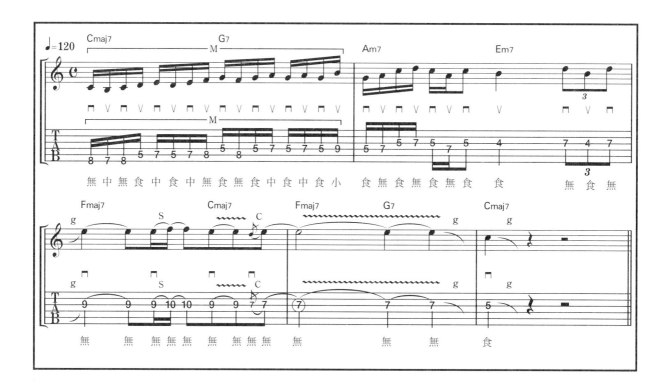

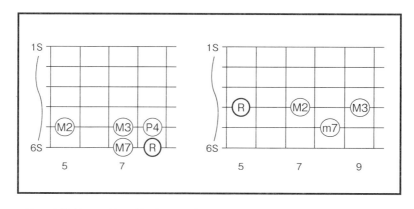

第一小節第一至第二拍（Cmaj7）與第三至第四拍（G7）使用的把位

Ex-96　Michael Schenker style2　麥可·宣克

 Track 48　time:0'23" ～ ◄◄◄◄◄◄◄◄◄◄◄◄◄◄◄◄◄◄◄◄◄◄◄

熟知吉他特性的麥可所擅長演奏的理論性樂句劃分。正因為是可用於暖身練習的機械動作式樂句，因此撥弦時必須順著旋律動線的強

弱，既要維持整體的柔軟感，也要呈現大動態，是其演奏上的重點。要領則是以兩小節為單位，並以大動作呈現出抑揚頓挫。

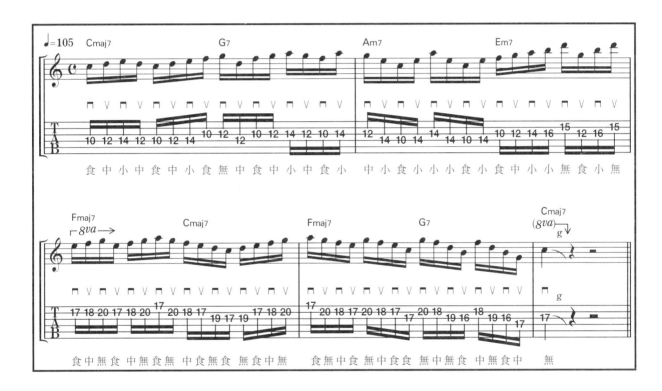

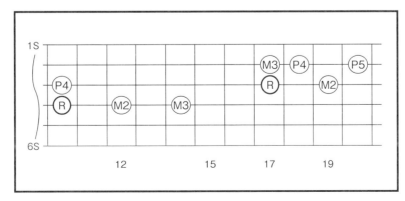

第一小節第一至第二拍、第三小節第三至第四拍中 Cmaj7 和弦使用的把位

🎧 **Track 49 time:0'00" ~** ◀◀◀◀◀◀◀◀◀◀◀◀◀◀◀◀◀◀◀◀◀◀◀

第一至第三小節以滿撥弦（full picking）奏法演奏的跨弦（skipping）樂句。第一至第二小節的第一、第三拍則以小幅度撥弦奏法演奏。雖然也可以用交替奏法彈奏，但這裡用小幅度撥弦奏法會比較順手。第四小節也是跨弦樂句，不過此處是使用搥勾弦（hammer&pull）奏法彈奏。每一個伴奏和弦之中的和弦內音（chord tone），都會運用在旋律上，是這段樂句的練習重點。

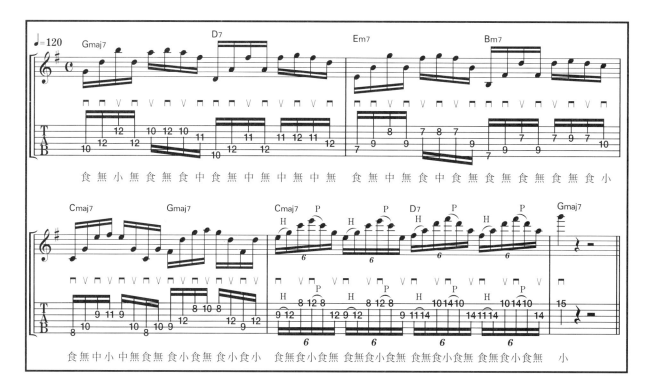

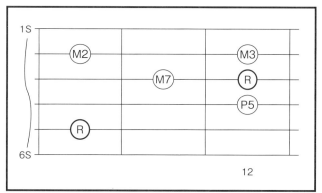

第一小節第一至第二拍的樂句。和弦把位的靈活運用一目了然

112

Ex-98 　Kiko Loureiro style2 　　奇可·羅瑞洛

 Track 49　time:0'23" ～ ◀◀◀◀◀◀◀◀◀◀◀◀◀◀◀◀◀◀◀◀◀◀◀

　　這是含有許多跨弦奏法的樂句，因此以混合撥弦（hybrid picking）奏法彈奏或許也可以。由於後半第三至第四小節第一拍、第三拍都有六連音的關係，彈奏時必須強調音符緩急。第

四小節第三拍最後會有第五弦到第一弦的大規模掃弦，第四拍則有大幅度的延伸（stretch）奏法，所以要多加練習，以捕捉樂句的感覺。

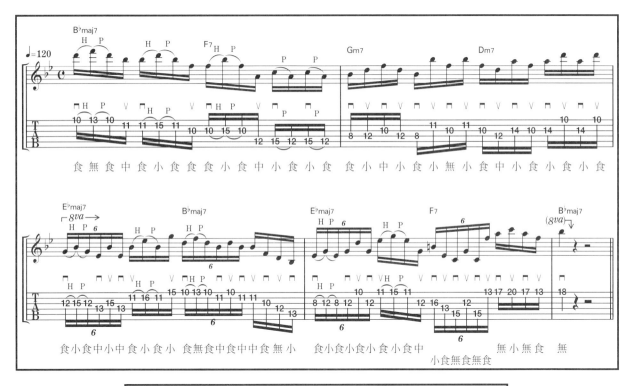

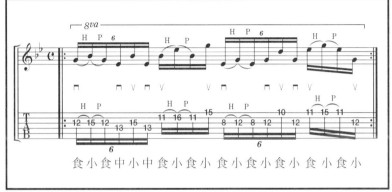

反覆練習第三小節與第四小節第一、第二拍（E♭maj7）樂句，以記住手指的動作

113

Ex-99　John Petrucci style1　　　約翰・彼得魯奇

🎧 Track 50　time:0'00" ～ ◀◀◀◀◀◀◀◀◀◀◀◀◀◀◀◀◀◀◀◀◀◀◀

　　由超高速撥弦產生旋律的交替奏法練習樂句。要掌握這段樂句就必須熟練第二小節開頭至第三小節結尾、以不斷下降的持續低音（pedal note）為基礎的和弦內音樂句。首先是

把整段樂句以每八個音符為單位分割，然後將一個一個的小單元慢慢背起來。移動至第三小節第三拍第三弦之時的跨弦奏法，是難度極高的重點處。請不斷練習，以掌握撥弦的間隔。

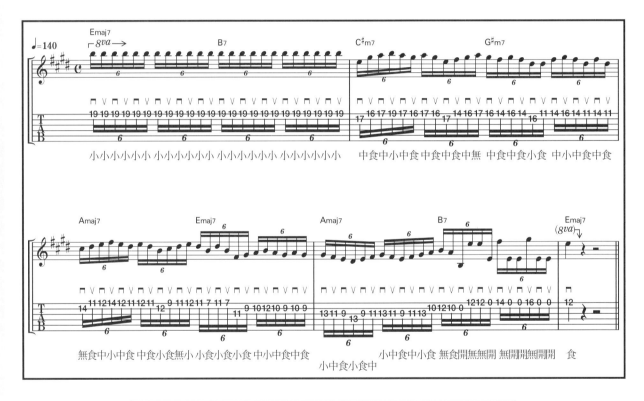

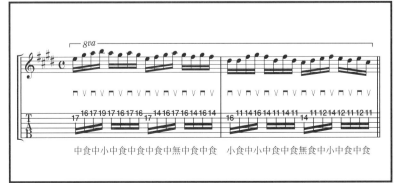

以每八個音符為單位分割而成的樂句，轉換成十六分音符也是一種記憶的方法

114

Ex-100 John Petrucci style2 約翰·彼得魯奇

 Track 50 time:0'20" ～ ◀◀◀◀◀◀◀◀◀◀◀◀◀◀◀◀◀◀◀◀◀

　　這是第三小節的節奏與音符用法都很難懂的樂句。如果做不到流暢彈奏的程度，就不能說已經破解。練習時可參考下圖的兩個

把位。第四小節的第六弦大掃弦正好就是 IVmaj7 → V7 的和弦構成音。由於樂句音型一樣，所以前半和後半可以分開思考。

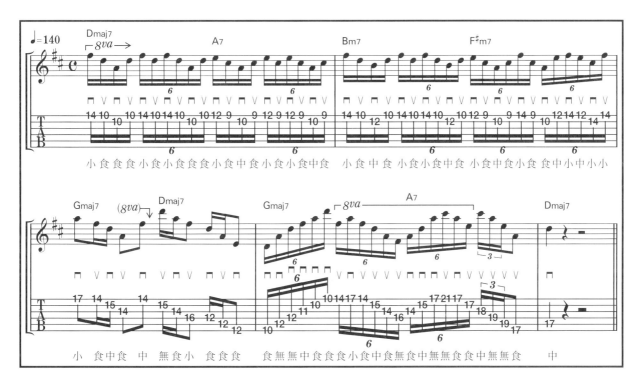

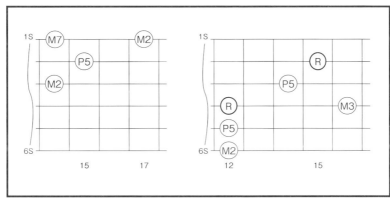

第三小節 Gmaj7 → Dmaj7 的把位圖

115

吉他手簡介

Michael Schenker 麥可・宣克

麥可・宣克是一九五五年出生於德國的吉他手。受到「天蠍樂團（Scorpions）（譯注：德國第一支世界級硬搖滾樂團）」吉他手哥哥魯道夫・宣克（Rudolf Schenker）的影響，自幼開始彈奏吉他的麥可，十七歲就加入天蠍樂團，在專輯《孤鴉（Lonesome Crow）》中嶄露頭角。一九七三年，天蠍樂團為 UFO 樂團（譯注：英國七〇年代硬搖滾先鋒之一）巡迴暖場表演期間，被 UFO 挖角成為該團吉他手，到一九七八年退出為止，共參加六張專輯錄音，並留下許多經典演奏。後來他以個人獨奏為主，組成麥可・宣克樂團（Michael Schenker Group）活動至今。他的演奏風格比較屬於正統派，以五聲音階為主體同時也加入多利安音階，或是以小調音階演奏古典風格的樂句，都讓吉他少年們沉迷不已。此外，他的另一個重要音色特徵，是將哇哇踏板（wah-wah pedal）踩到一半位置的演奏，即所謂「哇哇半開音色（half wah）」，也影響了許多吉他手。他演奏黑白雙色塗裝飛 V 型（Flying V）吉他的英姿，也成為令人難忘的搖滾印記，至今持續獲得廣大的支持。

Chapter 6
爵士樂之簡單進行篇

Imaj7−VI7−IIm7−V7−Imaj7

本章將「假設速彈吉他手詮釋爵士樂的可能手法⋯⋯」，
並實際以音符實現想像的世界。
本章使用的和弦進行，一般稱為【1-6-2-5】進行，「屬
音移動 (dominant motion)」是指從屬音和弦回到主音和
弦的進行，一個進行中會出現兩次屬音移動為其特徵。
爵士樂之中有一種省略 VI 的進行【Imaj7-IIm7-V7】，也
有變換成小調的【Im7-IIm7(♭5)-V7】等其他變化。

Ex-101　Eddie Van Halen style1　艾迪・范・海倫

🎧 Track 51　time:0'00" ～ ◀◀◀◀◀◀◀◀◀◀◀◀◀◀◀◀◀◀◀◀◀◀◀◀◀◀

　　這是將爵士元素加入艾迪的推弦疾走
（run）奏法樂句而成的範例。難度並不高，但
是本樂句在艾迪的獨奏樂句劃分裡加入了 9th
等延伸音（tension note），因此值得參考。第

二小節與第四小節是相同樂句（在不同八度
上）差半音的平行旋律，第四小節還使用了 D
調的變化音階（altered scale，G 大調音階以外
的音），呈現出爵士樂特有的離調（out）感。

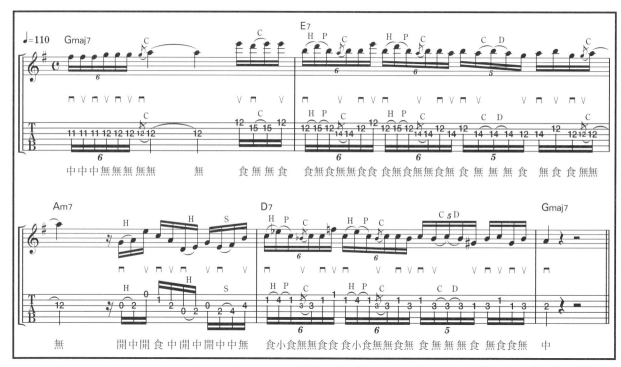

譯注：食＝食指、中＝中指、無＝無名指、小＝小指、開＝開放弦

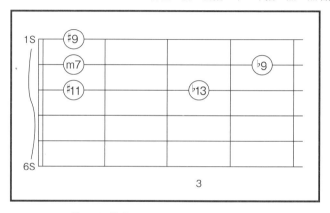

第四小節使用 D 調變化音階的樂句

118

Ex-102　Eddie Van Halen style2　艾迪・范・海倫

🎧 **Track 51　time:0'26" ～** ◀◀◀◀◀◀◀◀◀◀◀◀◀◀◀◀◀◀◀◀◀◀◀◀

　　這是艾迪非常擅長、含有搥勾弦（hammer&pull）奏法的五聲音階（pentatonic scale）＋其他音的樂句。即使在爵士樂的和弦進行之下，也能馬上聽出是艾迪特有的藍調風格樂句。第三小節第三拍起的滑音（slide）樂句，也是艾迪慣用的奏法之一。另外，請留意 D 調多利安音階（dorian scale）移動到 G 調變化音階的段落。

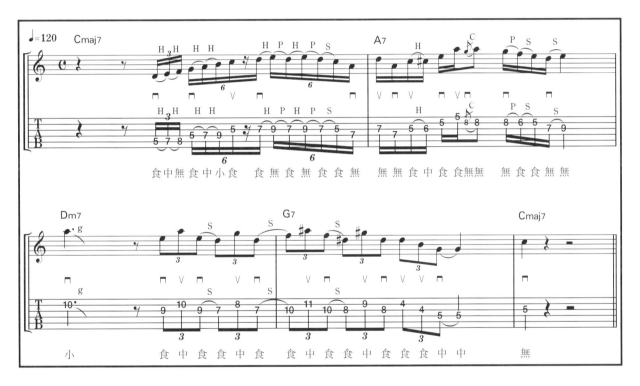

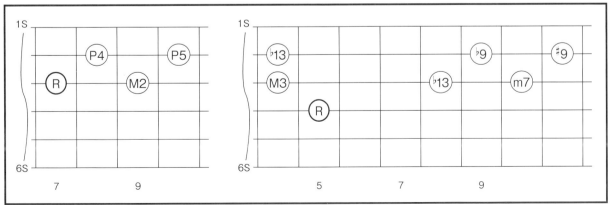

從第三小節的 D 調多利安音階移到第四小節 G 調變化音階

Ex-103　Richie Kotzen style1

李奇・柯騰

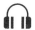 **Track 52　time:0'00" ～** ◀◀◀◀◀◀◀◀◀◀◀◀◀◀◀◀◀◀◀◀◀◀◀◀◀◀◀◀◀◀◀◀◀

　　李奇的激烈搖滾吉他手形象深植人心，其實他也是一名實力堅強的爵士吉他手。在此要介紹一段看似簡單，但充滿爵士元素的樂句。第一小節是以 Imaj7 的和弦內音（chord tone）為中心，使用混合撥弦（hybrid picking）奏法

的下行樂句，第三小節則是 IIm7 的和弦內音慢慢上行的樂句。第二小節與第四小節聽起來有各自的離調感，其實都是以變化音階（altered scale）表現出調式爵士（modal jazz）氣氛的手法。

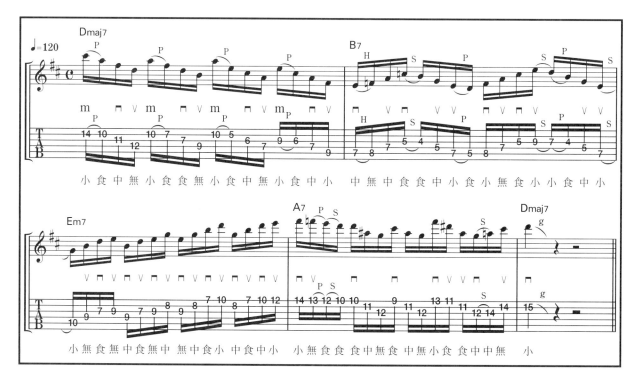

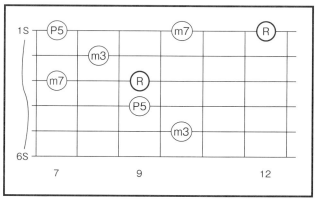

第三小節的和弦內音上行樂句

120

Ex-104　Richie Kotzen style2　　李奇·柯騰

Track 52　time:0'23" ～ ◄◄◄◄◄◄◄◄◄◄◄◄◄◄◄◄◄◄◄◄◄◄◄◄◄◄

　　在指板上橫向移動的融合（fusion）類樂句。除了把位的掌握複雜之外，還有許多以無名指與小指為重心的運指，因此務必還是以慢速度逐步練習。第三小節第二拍起是以無名指

滑音（slide）的同時演奏上行樂句的樣式。請熟記滑音目標位置的把位。

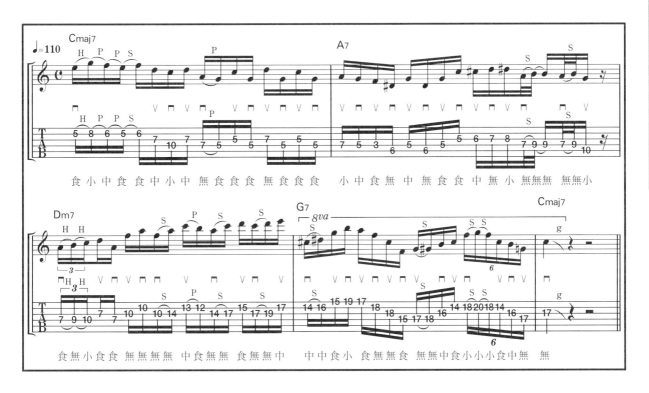

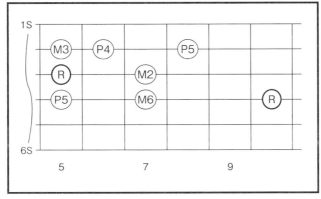

第一小節使用的把位

Nuno Bettencourt style1 　　紐諾・貝騰科特

 Track 53　time:0'00" ～ ◀◀◀◀◀◀◀◀◀◀◀◀◀◀◀◀◀◀◀◀◀◀◀◀◀◀◀◀◀◀

　　這是一段重現紐諾的融合（fusion）品味，以和弦內音為中心的爵士風格樂句。第一小節第二拍進入第三拍的瞬間，必須馬上移動左手的把位。拍速並不快，因此要確實彈奏每一個

音符。第四小節出現了跳過中間一弦的跨弦（skipping）奏法樂句，如果全部以外側撥弦（outside picking）奏法彈奏，將會更為順暢。

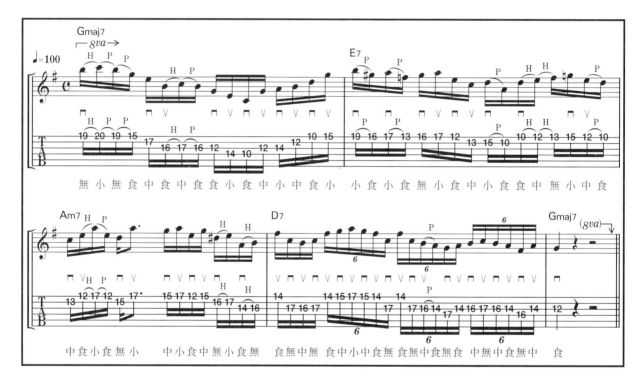

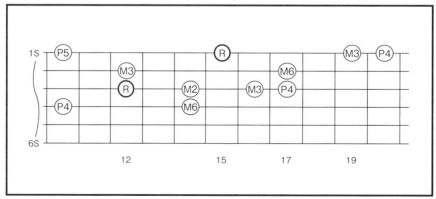

第一小節使用的把位

122

Ex-106　Nuno Bettencourt style2　紐諾‧貝騰科特

🎧 Track 53　time:0'28" ～ ◀◀◀◀◀◀◀◀◀◀◀◀◀◀◀◀◀◀◀◀◀◀◀◀◀◀◀

　　這是只使用第三弦到第一弦的融合樂句。各小節之間雖看似沒有關聯，其實基本上是以三拍半為單位移動的樂句，由於每小節又各別形成一個八分音符的錯位，所以相當難掌握節奏。因此，一開始請分解成下圖的樣子，再將各部分組合起來會比較容易鑽研。

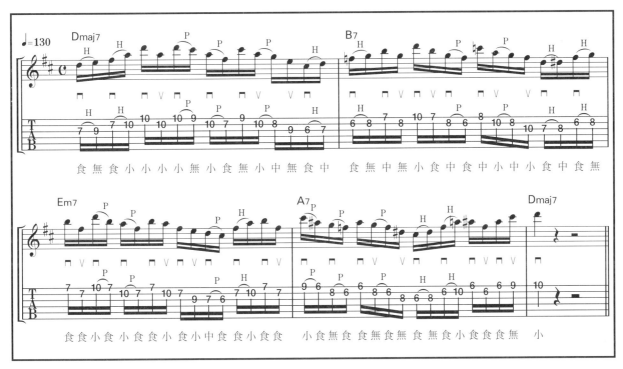

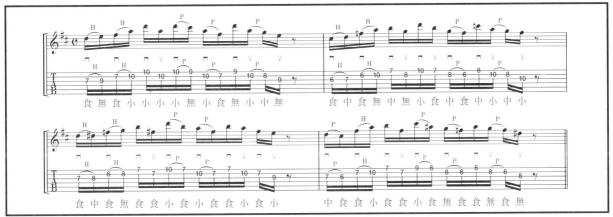

把每小節分成三拍半的簡化練習樣式

123

 Track 54　**time:0'00"**〜◀◀◀◀◀◀◀◀◀◀◀◀◀◀◀◀◀◀◀◀◀◀◀◀◀◀◀◀◀

　　這是帶有「五聲音階轉換（pentatonic conversion）」風格（將爵士樂的調式音階「轉換」成五聲音階之方法）的樂句。札克若演奏爵士樂的話，彈出來的樂句大抵會用這種句法。彈奏時要順暢地連接鄰近的把位。在

第二小節的 A7 和弦上，就是使用 A♯小調五聲音階，如此一來 A7 的音階上就多了♭9th、♯11th 與♭13th 等這些 A 調的變化音階（altered scale）的音，因此便形成帶有爵士味的樂句。

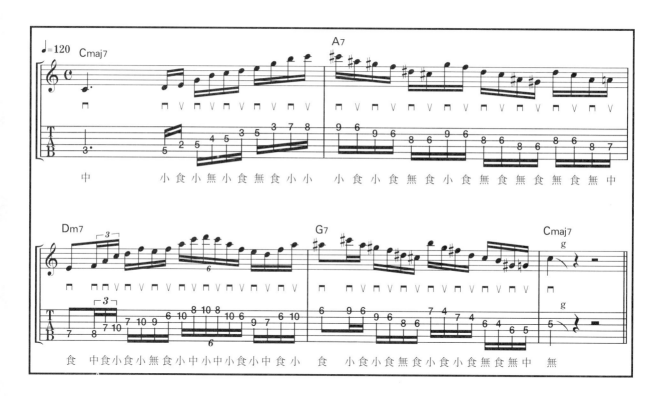

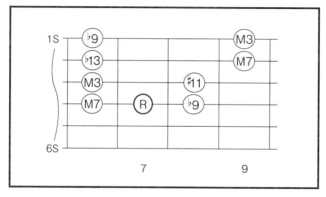

第二小節使用的把位

124

Ex-108　Zakk Wylde style2　札克‧懷德

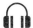 **Track 54　time:0'23"～** ◀◀◀◀◀◀◀◀◀◀◀◀◀◀◀◀◀◀◀◀◀◀◀◀◀◀

基本上是以一拍半的節奏來進行的樂句。這類每一拍節奏都會變化的樂句，優先要掌握的是節奏，而不是運指。剛開始放慢練習，直

到習慣節奏之後再慢慢接近原曲的拍速。第二小節與第四小節都出現分散的變化音階，襯托出爵士樂風味。

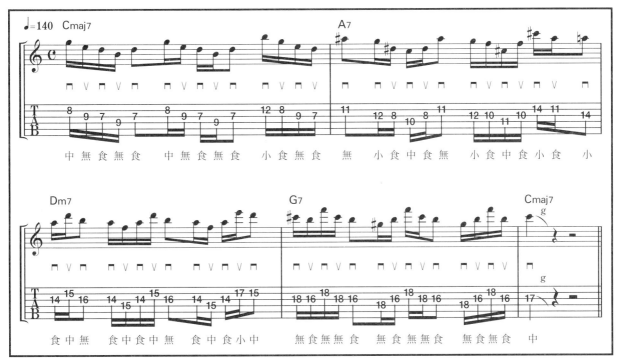

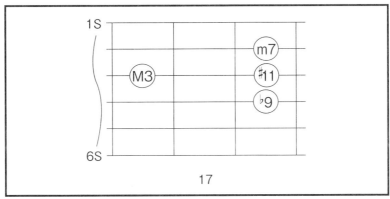

第四小節使用的把位

125

🎧 **Track 55　time:0'00"～** ◀◀◀◀◀◀◀◀◀◀◀◀◀◀◀◀◀◀◀◀◀◀◀◀◀◀

這是著重調式感的樂句。第二小節使用了掃弦（sweep）、延伸（stretch）奏法、滑音（slide）同時變換把位等高難度技法，第四小節則是跨弦（skipping）類型的樂句。一般認為史提夫只會使用撥片撥弦，但本段不妨以混合撥弦（hybrid picking）奏法彈奏。

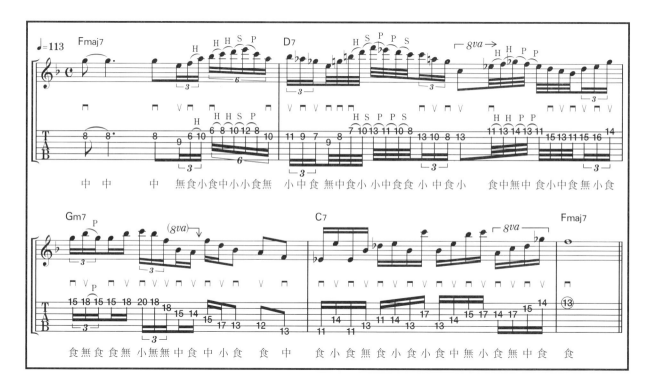

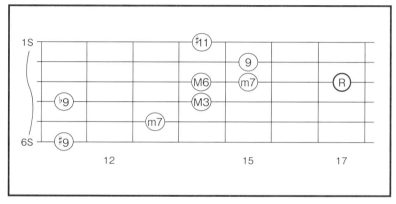

第四小節的離調樂句（使用變化音階）

Ex-110 Steve Vai style2 史提夫・懷伊

 Track 55 time:0'28"～ ◀◀◀◀◀◀◀◀◀◀◀◀◀◀◀◀◀◀◀◀◀◀◀◀◀◀◀

　　從好的方面來說，這是一段頗有史提夫風格的「變態」調式類樂句。緊跟在第三小節多利安音階（dorian scale）六連音之後的第四小

節，是 V7 和弦下的離調音階半音上行掃弦樂句。

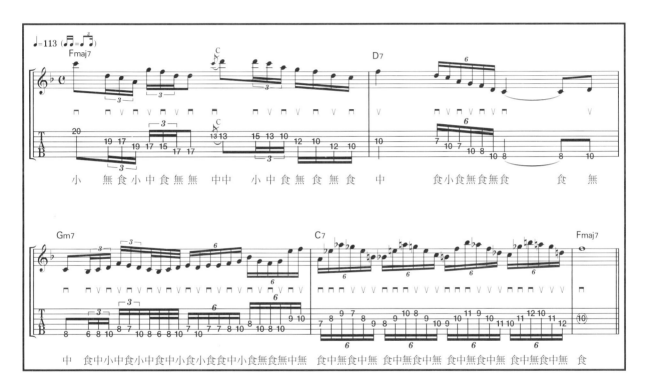

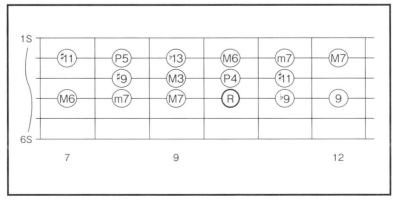

第四小節的離調樂句（使用變化音階）

127

🎧 Track 56 time:0'00" 〜 ◀◀◀◀◀◀◀◀◀◀◀◀◀◀◀◀◀◀◀◀◀◀◀◀◀◀

在屬音和弦（dominant chord）基礎上，以殷維式的離調音階彈奏的樂句。第二小節是殷維擅長的演奏技法之一：以三個琴格距離移動減和弦的和弦內音（chord tone），同時以掃弦演奏上行音列。不過，這個地方都屬於 D7 和弦構成音內，可組成減音階（diminished

scale）的音。此外，第四小節第二拍以後，則直接使用減音階組合（combination of diminish scale）。由於這是一個半音與全音交互使用的音階，因此當遇到一根弦要彈奏四個音的時候，則需要使用小指向高把位移動。

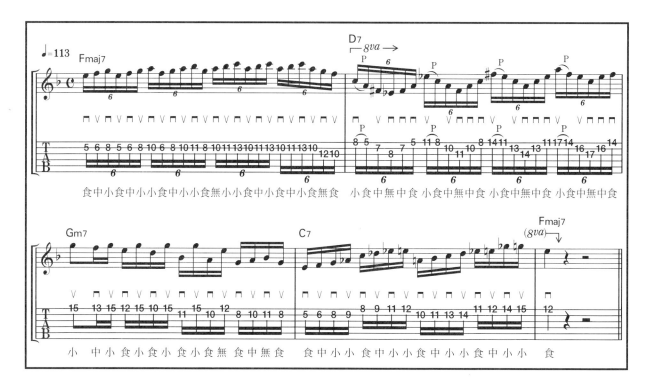

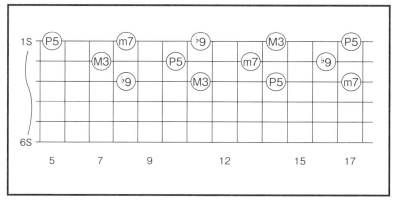

第二小節的減音階樂句所使用的把位

128

Ex-112 Yngwie Malmsteen style2 殷維‧馬姆斯汀

🎧 Track 56 time:0'24" ～ ◀◀◀◀◀◀◀◀◀◀◀◀◀◀◀◀◀◀◀◀◀◀◀◀◀◀

本段樂句同樣以加入離調樂句來增添爵士風味。整體難度偏高，尤其第一小節與第三小節更是難關。就第一小節的練習方法來說，建議參考下圖，將六連音符轉換成三連音符並減速練習。例如，只針對開頭的第六弦部分的話，應該很快就可以用快速度彈奏，然後再針對接

下來的第五弦第八琴格上的六連音，也要練習到可以快速彈奏的程度⋯⋯請以這種分散練習方式進行。第三小節的樂句也是如此。在第二小節與第四小節的屬音和弦中，使用了變化音階（altered scale）。

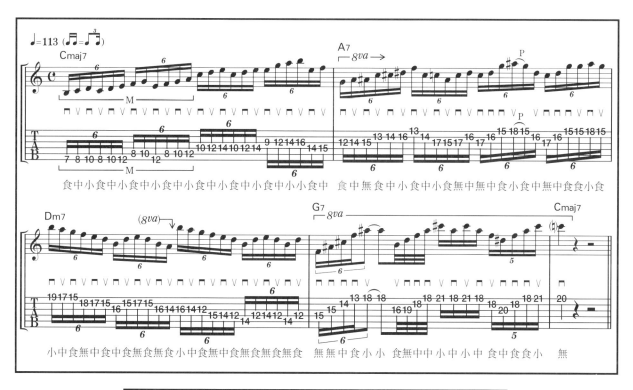

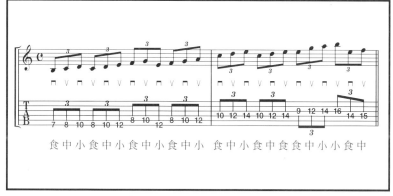

轉成這樣簡單的樂句，以製造練習的動機意外地很重要

 Track 57　time:0'00" 〜 ◀◀◀◀◀◀◀◀◀◀◀◀◀◀◀◀◀◀◀◀◀◀◀◀

　　這是將保羅個人特色的樂句改編成爵士風味的練習樂句。著重左手動作的樂句以及混合圓滑奏（legato）與撥弦的構造，也是保羅常用的手法。譜面上有琴橋悶音（bridge mute）的指定符號，當我們研究保羅的樂句時，就會明

白悶弦是他為了防止誤彈其他琴弦才使用的手法。這種技法是保羅特色樂句的重要關鍵，請務必使用到實際演奏中。第二小節通常會以掃弦奏法彈奏，而以跨弦（skipping）奏法彈奏則是保羅的個人特色。

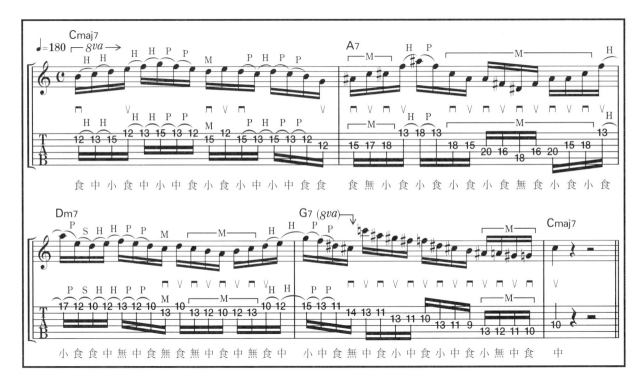

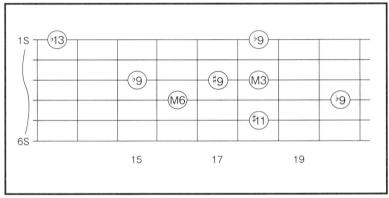

第二小節使用的把位

Ex-114　Paul Gilbert style2　　保羅・吉伯特

 Track 57　time:0'15"～ ◀◀◀◀◀◀◀◀◀◀◀◀◀◀◀◀◀◀◀◀◀

以和弦內音（chord tone）為主所構成的樂句。第一小節是以搥勾弦（hammer&pull）奏法彈奏第二弦，以外側撥弦（outside picking）彈奏第一弦的樂句。第二小節與第四小節以變化音階（altered scale）演繹爵士感。第二小節則是以和弦內音所構成的跨弦奏法樂句。只要練成這種型態的奏法，應用在其他和弦上也能彈出很漂亮的樂句，因此最好練到熟練程度。

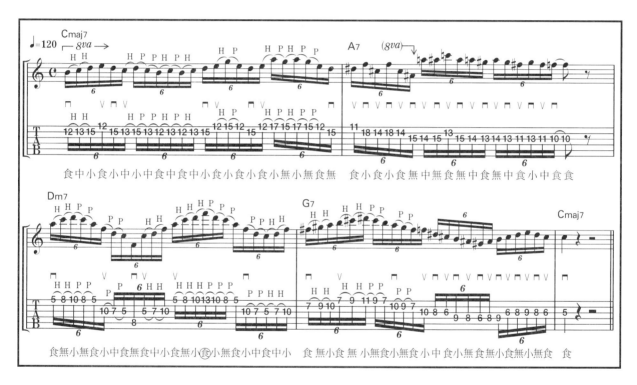

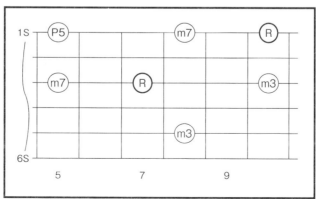

第三小節使用的把位

131

Track 58　time:0'00" 〜 ◀◀◀◀◀◀◀◀◀◀◀◀◀◀◀◀◀◀◀◀◀◀◀◀◀◀◀◀◀◀

使用滑音（slide）的把位移動是本段的重點。第一小節以無名指滑音，第二小節與第四小節以食指滑音。在快速的動作當中，以滑音移動要準確地按壓把位相當困難，因此剛開始

練習時要先以慢速再慢慢加速。第二小節與第四小節的屬音和弦（dominant chord），在樂句劃分上是使用變化音階（altered scale）。

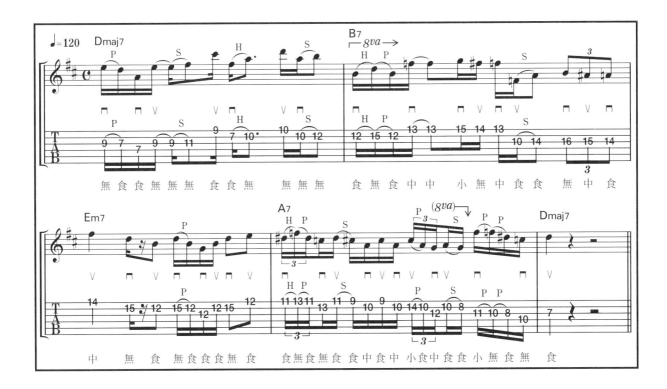

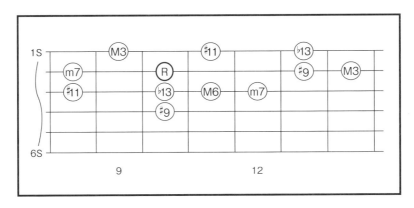

第四小節使用的把位

132

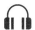

Ex-116 Michael Schenker style2　　麥可‧宣克

　　變化音階在第二小節與第四小節上的運用，使本段樂句充滿了爵士風味。本段幾乎全以滿撥弦（full picking）彈奏，因此彈奏時要以交替撥弦（alternate picking）確實彈奏每一根琴弦。麥可偶爾會使用一般撥弦法，不過基本上大多以交替撥弦速彈樂句，所以請務必練熟本段樂句，以求流利演奏。

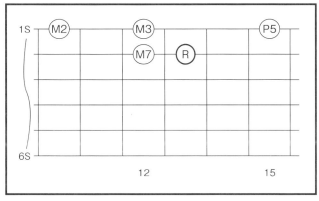

第一小節使用的把位

133

Track 59　time:0'00" ～ ◀◀◀◀◀◀◀◀◀◀◀◀◀◀◀◀◀◀◀◀◀◀◀◀◀

第一小節是彈奏 Imaj7 和弦內音（chord tone）的樂句。將 9th（M2）當成經過音使用也是重點之一。第二小節是足以用「出類超群」形容的圓滑奏（legato）與點弦奏法樂句，而且是點弦的滑音，因此彈奏的先決條件是盡早

習慣這個動作。後半不論在運指上或音列上，都完全沒有規則性，像是奇可會即興演奏的樂句。為吸取奇可的特色樂句，要仔細模仿以求再現。

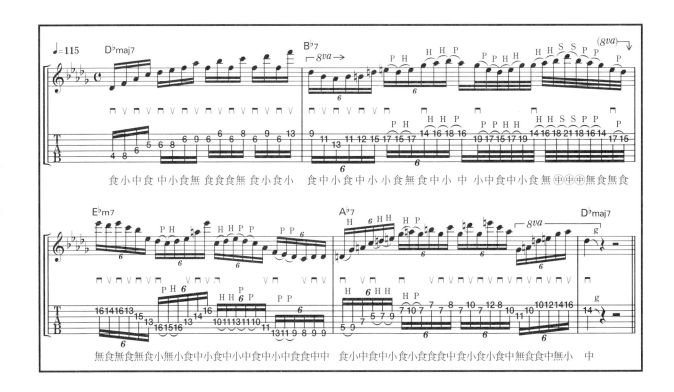

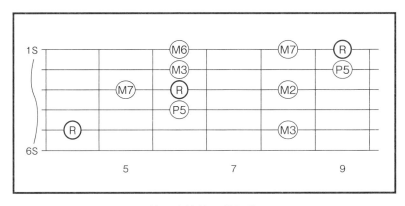

第一小節使用的把位

Ex-118　Kiko Loureiro style2　　奇可·羅瑞洛

 Track 59　time:0'24" ～ ◀◀◀◀◀◀◀◀◀◀◀◀◀◀◀◀◀◀◀◀◀◀

　　這是奇可擅長的交替滿撥弦奏法樂句。半音音階（chromatic scale）、精細複雜的弦位移動、以及掃弦式的音符用法等，都只能以交替撥弦演奏，因此只要練成這本領，右手的彈奏技巧也會大幅提升。

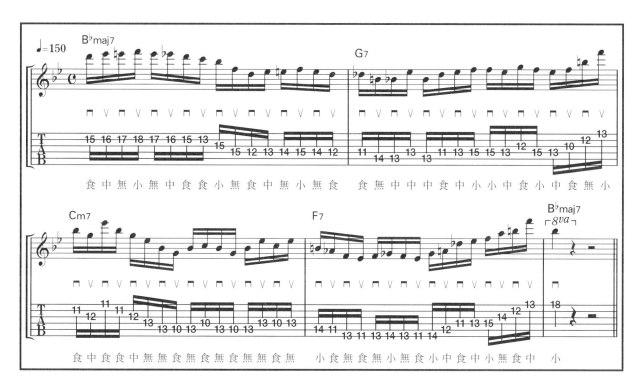

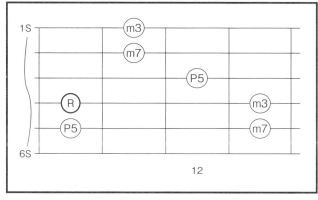

僅使用和弦內音的第三小節樂句

　　第二小節與第三小節以交替滿撥弦奏法彈奏。把位移動相當激烈，因此要力求撥弦精準。第四小節是以變化音階（altered scale）呈現的

反轉型慣用樂句，以掃弦方式彈奏。每一拍的旋律樣式都不一樣，一開始不妨將各小節分開練習。

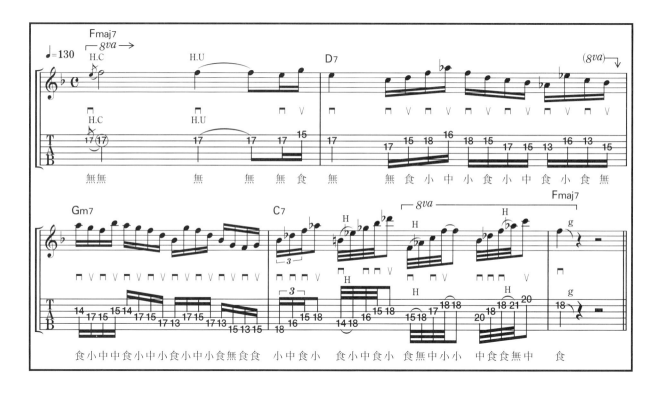

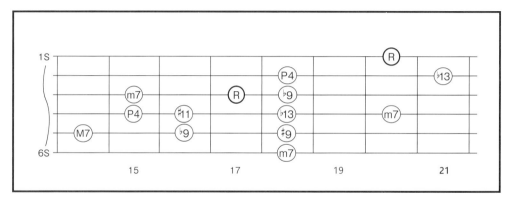

第四小節使用的把位

 ## Ex-120 John Petrucci style2

<div align="right">約翰‧彼得魯奇</div>

🎧 **Track 60　time:0'22" ～** ◀◀◀◀◀◀◀◀◀◀◀◀◀◀◀◀◀◀◀◀◀◀◀◀◀◀◀◀◀◀

一段完全以掃弦（sweep picking）奏法彈奏的慣用樂句。在第二小節與第四小節中，有增加各和弦的變化音階的音。這個樂譜上的掃弦奏法是平常不會用到的運指動作。幸好第一小節與第三小節的把位比較容易掌握，所以練習時請聚焦在各變化音階的掃弦奏法上。

<div align="right">

Chapter 6
爵士樂之簡單進行篇

</div>

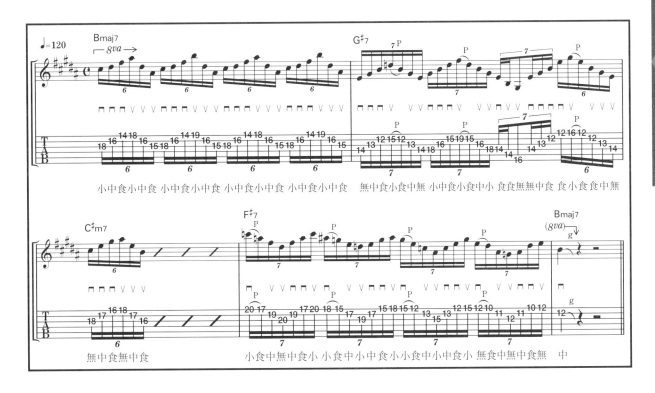

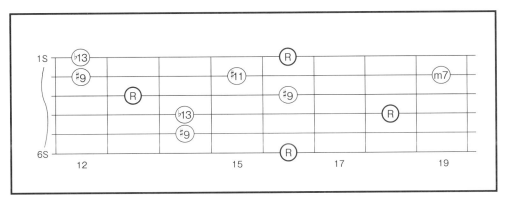

第二小節使用的把位

137

吉他手簡介

Kiko Loureiro 奇可・羅瑞洛

奇可・羅瑞洛是一九七二年出生於巴西的吉他手,十一歲開始彈奏古典吉他,並向兩位巴西著名的樂手學藝。早年他受到艾迪・范・海倫、藍迪・羅德斯(Randy Rhoads)與亞倫・霍茲華斯(Allan Holdsworth)等不同風格吉他手的影響,十三歲改彈電吉他,一九九一年組成前衛金屬樂團「火神安格拉(Angra)」。他們以抒情的旋律與強勁的音色大受歡迎,奇可精準的撥弦技法與流暢的圓滑奏速彈、雙手點弦等高超的彈奏技巧,都深深吸引吉他少年的目光。從小接觸各種音樂的他,也精通爵士樂與巴莎諾瓦(bossa nova),在火神安格拉樂團的期間所發表的個人專輯中,則透過變化豐富的樂句發展,展現出深厚的音樂素養。二○一五年加入鞭擊金屬(thrash metal)——「麥加帝斯樂團(Megadeth)」,二○一六年推出專輯《反烏托邦(Dystopia)》,締造全美排行第三名佳績,又獲得葛萊美獎,而引發熱烈討論,也讓奇可成為名副其實的世界級吉他手。

John Petrucci 約翰・彼得魯奇

約翰・彼得魯奇出生於一九六七年。八歲第一次接觸吉他時馬上放棄了。十二歲重拾吉他後愛到無法自拔,一天至少彈六個小時,轉眼間就變成演奏技巧高超的吉他手。高中畢業後與從小認識的貝斯手閔約翰(John Myung)一起就讀柏克萊音樂學院(Berklee College of Music),並與同校認識的鼓手麥可・波諾伊(Michael Portnoy)合組「至尊王權樂團(Majesty)」,但因為與他團樂團同名,而改名「夢劇場樂團(Dream Theater)」。一九八九年發行第一張專輯《晝間夢境(When Dream and Day Unite)》,便以高度音樂性與演奏實力瞬間成為廣受歡迎的樂團,一九九二年發行的第二張專輯《影像與文字(Image and Words)》更讓他們聲名大噪。除了掃弦、點弦等高超技巧之外,也以精準無比的撥弦與運指,做出精準度有如編曲機的高速機械式樂句,而成為吉他少年憧憬的存在。夢劇場樂團經過數次團員更迭,至今依然主宰前衛搖滾界的重鎮,其中的核心人物約翰・彼得魯奇的音樂才華獲得世人極高的評價。

Chapter 7
爵士樂之複雜進行篇

IIIm7−IIm7/V7−Im7/IV7−♭VIImaj7/VII7−IIIm7

本書最後一章要嘗試爵士樂的高難度和弦進行。

整個和弦進行如下：
一開始的進行是【IIIm7-IIm7-V7】，在後面又把 V7 假定
為 VI7，接上「二五進行 (two-five)」【Im7-IV7】，最後
以【♭VIImaj7-VII7】回到一開始的 IIIm7 和弦……。

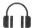

Ex-121　Eddie Van Halen style1　艾迪·范·海倫

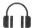 **Track 61　time:0'00" ～**　◀◀◀◀◀◀◀◀◀◀◀◀◀◀◀◀◀◀◀◀◀◀◀◀◀◀◀◀

　　艾迪風格中難度最高的樂句。第三小節開始的三十二分音符是一大特徵，首先要留意第一拍的樂句與第二拍開頭第十五琴格必須當成一組來看。接著，如果把第二弦的樂句組成想像成是直接從第一弦複製過來，會更容易記住。從第三小節第三拍到第四小節第一拍為止是含有推弦的樂句。不過，由於推高半音與推高全音兩種奏法交互出現的關係，彈奏時要確實區分清楚兩種奏法。

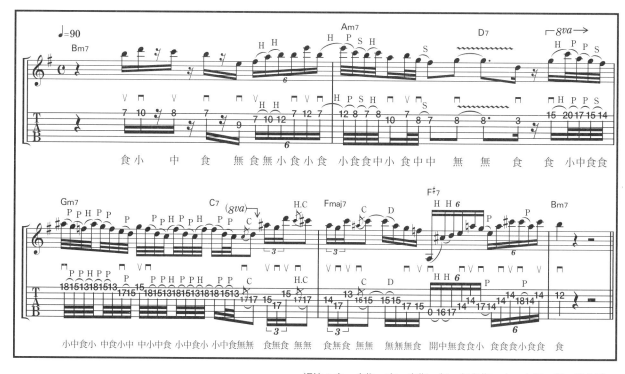

譯注：食＝食指、中＝中指、無＝無名指、小＝小指、開＝開放弦

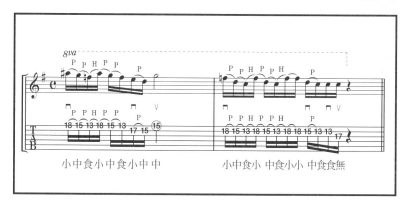

像這樣分開來鑽研會比較容易練成

Ex-122　Eddie Van Halen style2　艾迪・范・海倫

Track 61　time:0'32" ～ ◀◀◀◀◀◀◀◀◀◀◀◀◀◀◀◀◀◀◀◀◀◀◀◀◀

　　使用啄弦（chicken picking，混合撥弦的一種）奏法，以第四弦→第三弦→第四弦開放→第四弦搥弦的組合順序彈奏的樂句。開頭第一個音是十六分音符休止符，變成三個十六分音

符也是特色之一。第四小節轉換成和弦樂句，由於需要瞬間改變按壓的琴格與琴弦，因此必須確實掌握把位。

Chapter 7
爵士樂之複雜進行篇

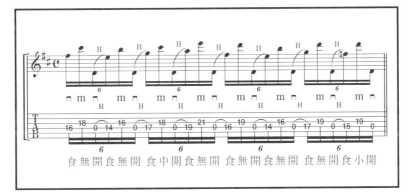

反過來想，當休止符後的第一個音符做為樂句第一個音時，當成六連音來彈奏會簡單許多

141

Track 62　time:0'00" ～ ◀◀◀◀◀◀◀◀◀◀◀◀◀◀◀◀◀◀◀◀◀◀◀◀◀◀◀◀◀◀

這是搥弦（hammer）、勾弦（pull）與滑音（slide）的複合樂句。第一小節是從第六弦開放弦發展出來的 Em7 大型琶音（arpeggio）。本段樂句的左手運指是一大重點，尤其是第一拍第五弦從第二琴格到第七琴格的滑音、第三拍的延伸運指等，都是相當吃力的彈奏技巧。緊接在第三小節第十一琴格推弦後的第十琴格，如果以食指推弦，後面的樂句都將會更容易彈奏。

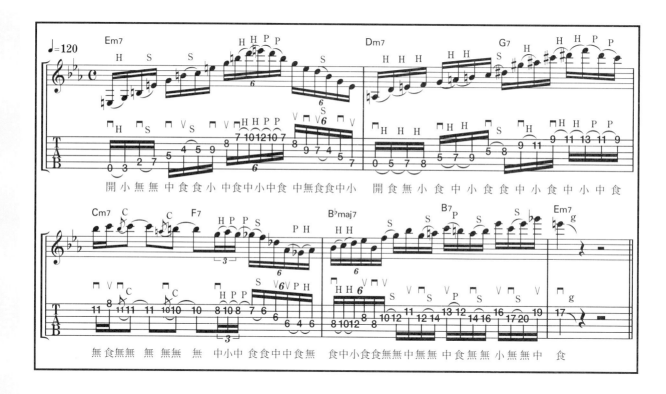

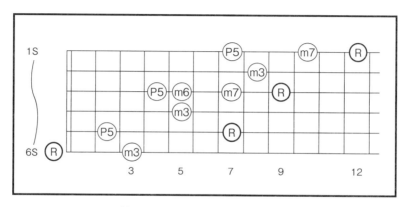

第一小節 Em7 琶音使用的把位

142

Track 62　time:0'23" ～ ◀◀◀◀◀◀◀◀◀◀◀◀◀◀◀◀◀◀◀◀◀◀◀◀

　　一段在指板上斜向移動的樂句。前半第一小節到第二小節第二拍為止，屬於各和弦內音（chord tone）的音程性樂句，第二小節第三拍起的屬音和弦（dominant chord），則使用了變化音階（altered scale）。和弦內音是以滑音或

跨弦等較為沒有規則的方式彈奏，請務必熟記順序。後半則從IIm7的琶音，發展成以許多滑音彈奏的離調樂句。由於滑音幅度大，因此必須留意下一個移動目標的把位位置。

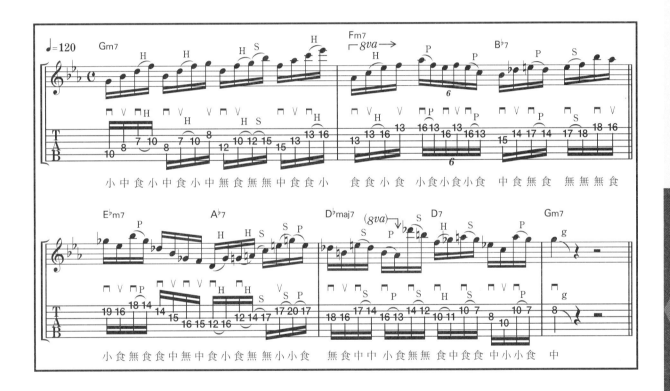

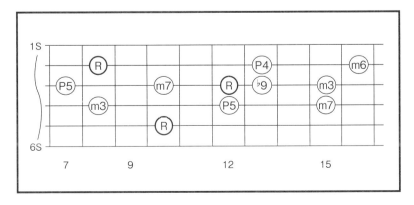

第一小節使用的把位

Chapter 7　爵士樂之複雜進行篇

 Track 63　time:0'00"～ ◀◀◀◀◀◀◀◀◀◀◀◀◀◀◀◀◀◀◀◀◀◀◀◀

　　一段散發優雅氛圍，彈起來行雲流水、旋律感十足的獨奏樂句。當拍子開頭出現休止符、六連音等時，一開始可能會苦惱於不知道

如何掌握節奏。不過說到速彈樂句，它就是容易讓人急於彈快，所以只要確實練習這類樂句，速彈技法一定會更加出眾。請務必學起來。

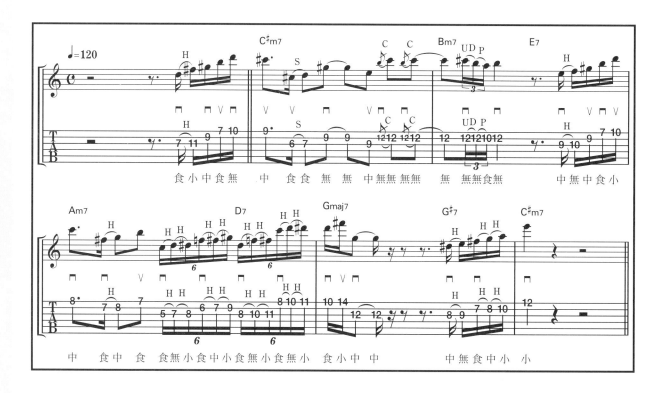

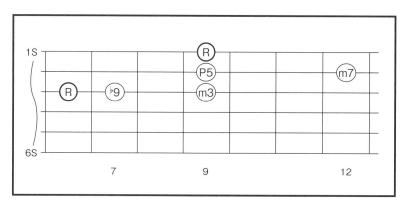

第一小節使用的把位

144

Ex-126　Nuno Bettencourt style2　　紐諾・貝騰科特

Track 63　time:0'23" ～ ◀◀◀◀◀◀◀◀◀◀◀◀◀◀◀◀◀◀◀◀◀◀◀◀◀◀◀◀

　　雖然指板的使用範圍相對較小，但這種不規則的音符用法，反而感覺不出限制，是帶有紐諾特色的技巧派樂句。第一小節的 F♯m7 和弦是由弗利吉安音階（phrygian scale）為中心組成。第三小節第二拍的大範圍延伸樂句，如果少了前面第五弦第八琴格的食指按壓，就無法演奏，請務必留意。

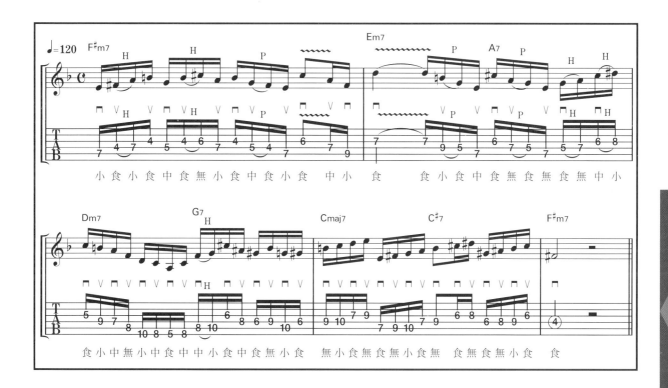

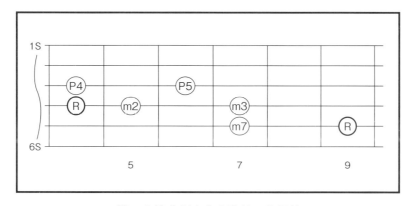

第一小節弗利吉安音階使用的把位

Chapter 7 爵士樂之複雜進行篇

🎧 **Track 64　time:0'00" ～** ◀◀◀◀◀◀◀◀◀◀◀◀◀◀◀◀◀◀◀◀◀◀◀◀

彷彿是奧茲‧歐斯朋（Ozzy Osbourne）時代即興重複段落（riff）的單音類樂句。基本上全部以向下撥弦奏法彈奏。在琴橋悶音下的撥弦建議加入一些泛音奏法（harmonics）演奏。

即便是這種不太有音階連貫感的樂句，只要多了變化音階的音，就可以做出純正的爵士風味。如果用在融合搖滾樂風的曲子裡應該會有不錯的效果。

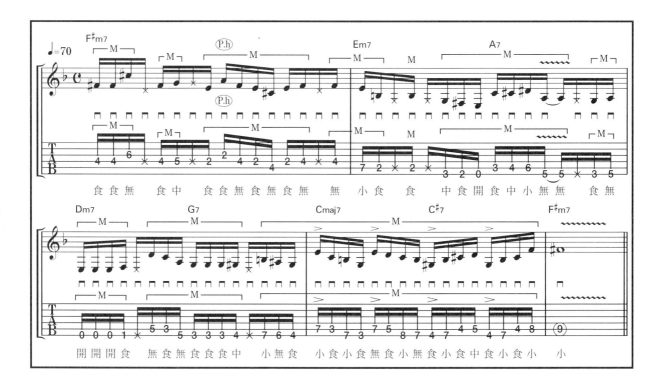

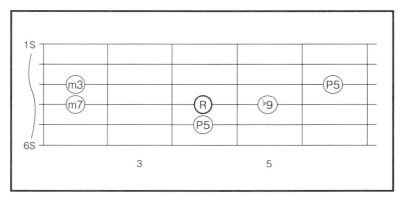

第一小節使用的把位

Zakk Wylde style2

札克・懷德

🎧 Track 64　time:0'41" ～ ◀◀◀◀◀◀◀◀◀◀◀◀◀◀◀◀◀◀◀◀◀◀◀

　一段多處使用悶音撥弦奏法，含爵士處理手法的五聲音階（pentatonic scale）樂句。第二小節第一拍起，是四次撥弦之後，緊接兩次悶音撥弦，再接兩次撥弦的組合。請記住下圖只

重複小節前兩拍的樣式。在屬音和弦（dominant chord）伴奏下，彈奏變化引伸音（altered tension），以表現出爵士感，是本段的練習重點。

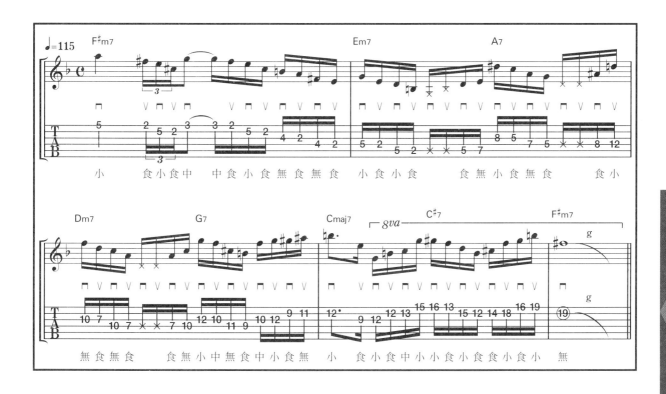

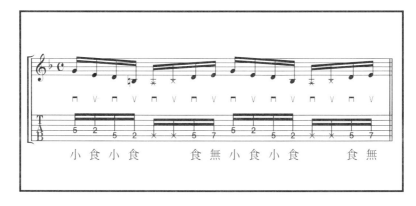

撥弦四次後緊接悶音撥弦兩次，再撥弦兩次，兩拍為一組

Chapter 7
爵士樂之複雜進行篇

147

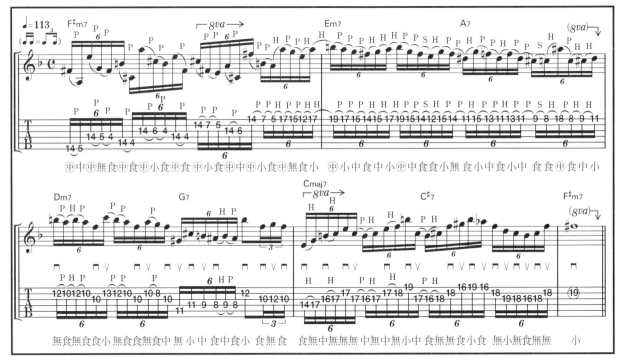

Track 65　time:0'00" ～

第一小節是在不相鄰琴弦上彈奏的跨弦類點弦（tapping）樂句，組成的主軸是 IIIm7 和弦下的弗利吉安音階（phrygian scale）構成音。第三小節以後切換回一般撥弦（picking）奏法，所以從點弦轉換的動作要練到流暢。

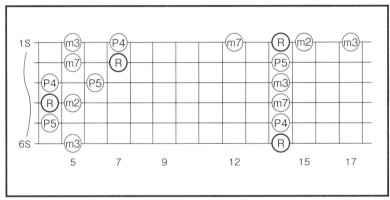

第一小節使用弗利吉安音階的把位圖

148

Ex-130 Steve Vai style2 　　　　　史提夫・懷伊

🎧 **Track 65　time:0'26" ～** ◀◀◀◀◀◀◀◀◀◀◀◀◀◀◀◀◀◀◀◀◀◀◀◀

　　這是融合樂風的樂句，後半的高速撥弦是整段的關鍵。從第三小節到結尾的滿撥弦（full picking）樂句，則需要習慣專注快速運指。要在 113bpm 下彈奏三十二分音符，不是一朝一夕可以學會，必須每天持續練習，以習慣這樣的速度。剛開始時可以如下圖這樣，將樂句變換成簡單的節奏，這即是學習的捷徑。

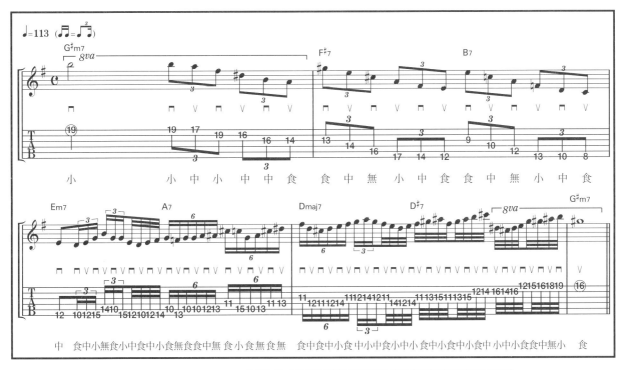

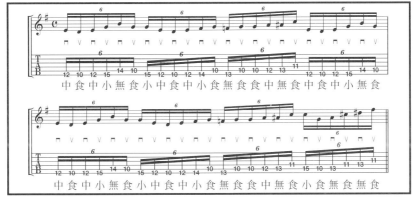

第三小節的節拍分配比較難記，因此剛開始可以全部轉換成六連音彈奏

🎧 **Track 66　time:0'00"～** ◀◀◀◀◀◀◀◀◀◀◀◀◀◀◀◀◀◀◀◀◀◀◀◀◀◀◀◀

　　使用含有開放弦的滿撥弦奏法所組成的殷維式融合（fusion）樂句。從第一小節第四拍加入的開放弦樂句，對於還不熟練的讀者而言，想必是很混亂的奏法。但因為使用的把位有限，請先從慢速開始一步步記住順序。第三小

節第一與第二拍的樂句，如果以第一弦第十六琴格向下→第十三琴格向上→第二弦第十六琴格向下→第一弦第十六琴格向下……小幅度撥弦奏法演奏的話，也會比較流暢。

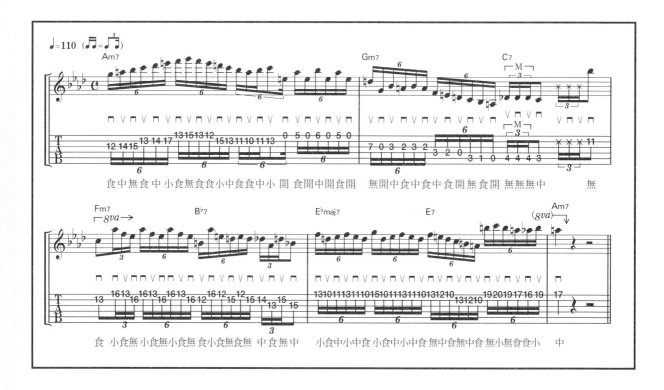

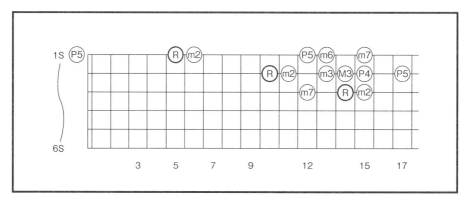

第一小節使用弗利吉安音階的把位圖

150

🎧 **Track 66　time:0'25"～** ◄◄◄◄◄◄◄◄◄◄◄◄◄◄◄◄◄◄◄◄◄◄◄◄◄

這段也是殷維式的融合類樂句。從第一小節延續到第二小節第二拍的第二弦與第三弦撥弦樂句，其難度在本書中堪稱數一數二高。譜例上指定以交替撥弦（alternate picking）奏法彈奏，但也可以用下圖的經濟型撥弦（economy picking）奏法彈奏。至於經濟型撥弦的地方，

首先是第一小節第一個音的向上撥弦，然後直接移動到第三弦第十七琴格也是向上撥弦。第二拍後半的第十五琴格到第十六琴格也可以用向上→向上的方式彈奏。用這種彈法是為了方便後面可以用外側撥弦奏法，在不同弦上彈奏第十五琴格與第十七琴格的段落。

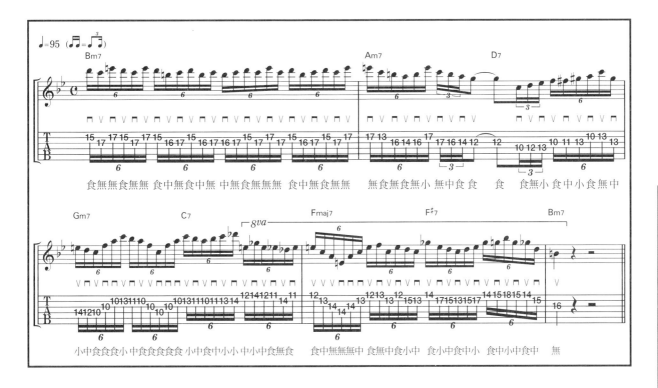

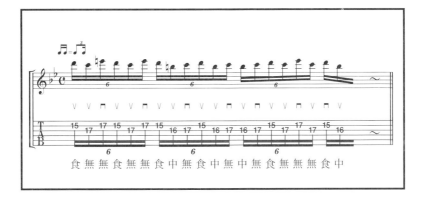

如果用這種方式撥弦，就可以靈活運用經濟型撥弦奏法

 Track 67　time:0'00" ～ ◀◀◀◀◀◀◀◀◀◀◀◀◀◀◀◀◀◀◀◀◀◀◀◀◀

　　一段巧妙結合圓滑奏與撥弦，將各和弦的調式連成一線，十足展現保羅運指火候的樂句。對已經能完整重現保羅樂句的讀者而言，應該可以算是沒有那麼痛苦的一段樂句，但這是有如〈巨人的腳步（Giant Steps）〉（譯

注：爵士薩克斯風手約翰 · 柯川〔John Coltrane，1926 ～ 1967〕發表於一九六〇年的創作曲，主旋律十六小節中不斷轉調，而具有一定規則）般切換和弦進行的演奏，因此是講究如何運指的樂句。希望讀者務必感受和弦的移動感。

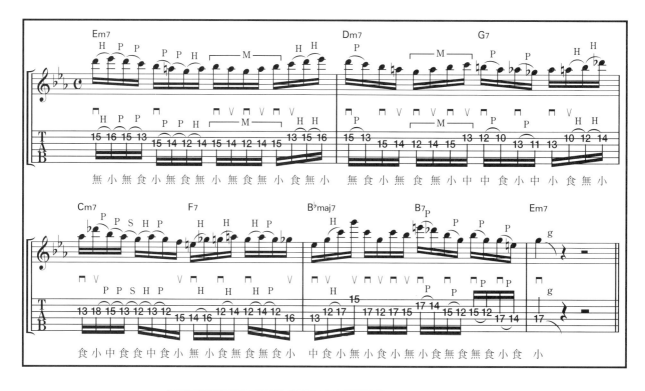

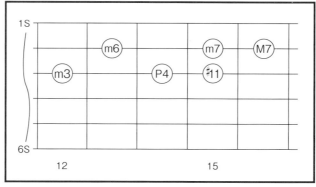

第一小節使用的把位

🎧 Track 67　time:0'13" ～ ◀◀◀◀◀◀◀◀◀◀◀◀◀◀◀◀◀◀◀◀◀◀◀◀◀

本段樂句的難關藏在結尾。這是爵士常使用的感傷樂句，不過事實上要維持音準相當不容易。在推弦的同時還要移動把位，所以如何維持向上推弦的狀態也很重要。第三小節是使用四條弦掃弦奏法，並不是要做出扎實感，而是善用右手琴橋悶音，以粗曠的手法感覺來彈奏即可。

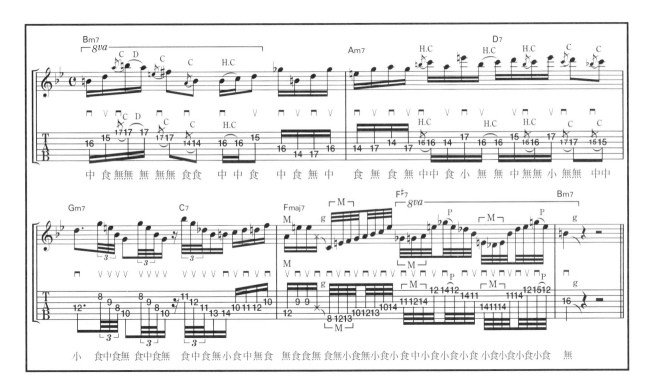

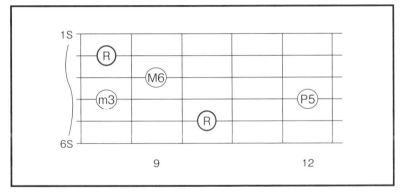

第三小節第一與第二拍使用的把位

🎧 **Track 68　time:0'00" ～** ◄◄◄◄◄◄◄◄◄◄◄◄◄◄◄◄◄◄◄◄◄◄◄◄◄◄◄◄

除了樂句中含有休止符、節奏突然改變等之外，運指本身也很複雜，因此是相當難的樂句。彈奏上需要以小節區分樂句。請先分別練習各個段落，能夠流暢彈奏時再組合連貫起來。第一小節使用弗利吉安音階（phrygian scale）。

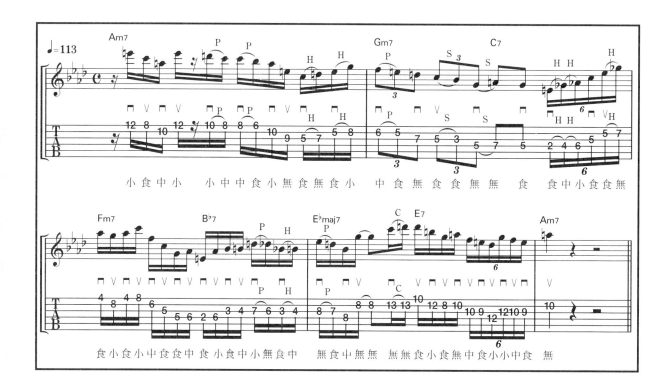

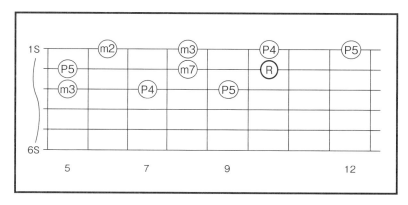

第一小節使用弗利吉安音階的把位圖

🎧 **Track 68 time:0'24" 〜** ◀◀◀◀◀◀◀◀◀◀◀◀◀◀◀◀◀◀◀◀◀◀◀◀◀

在不斷變換和弦的進行中，還能保持麥可特色的旋律性慣用樂句。首先第一小節是包含推弦（choking／bending）在內的疾走（run）奏法樂句。第二小節前半是 Dm7 和弦下使用到 D 小調五聲音階（pentatonic scale）的樂句劃分。接下來的第三小節前半是運用跨弦（skipping）奏法的樂句，這裡左手必須確實悶弦，並且大膽地以外側撥弦（outside picking）奏法彈奏。然後，最後的第四小節再以推弦營造搖滾樂的韻味。

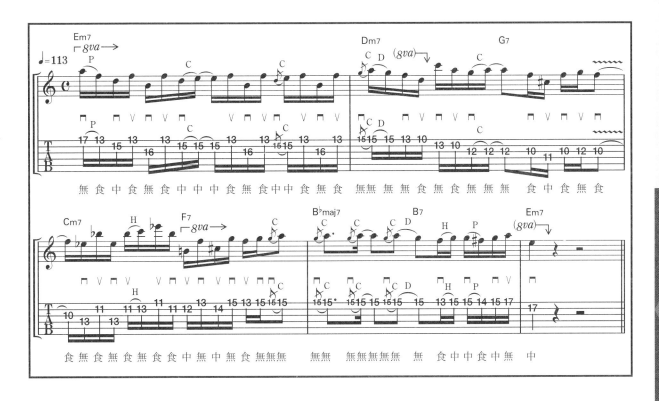

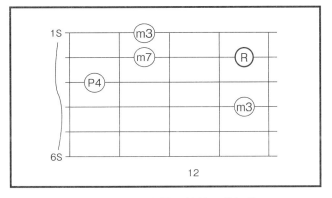

第三小節第一與第二拍使用的把位

155

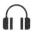 **Track 69　time:0'00" ～**

以各弦 1 音的三弦組合來演奏的滿撥弦
（full picking）奏法樂句占多數是本段樂句的
特徵。這裡若用掃弦（sweep picking）奏法可

能比較容易彈奏，但是用滿撥弦奏法正是奇可
的特色。先從慢速開始也沒有任何問題，請將
音符一個一個確實地彈奏出來。

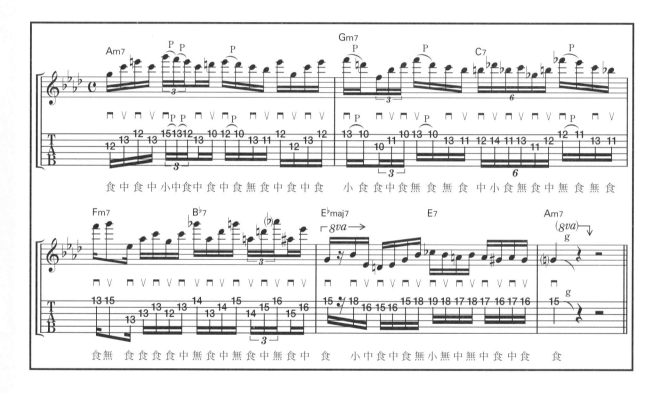

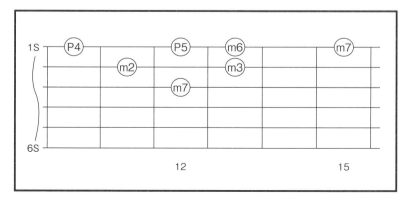

第一小節使用的把位

Ex-138 Kiko Loureiro style2

奇可・羅瑞洛

🎧 Track 69　time:0'23" ～ ◀◀◀◀◀◀◀◀◀◀◀◀◀◀◀◀◀◀◀◀◀◀◀◀◀◀◀

前半兩小節是以點弦（tapping）為主的樂句。在拍子正中間使用點弦奏法是奇可的風格，在本段樂句中隨處可見。對於不擅長抓時間點的讀者而言，第一次碰到這種奏法可能不容易彈奏。最後兩小節也有許多跨弦（skipping）奏法的部分，因此撥弦時應該多加留意。

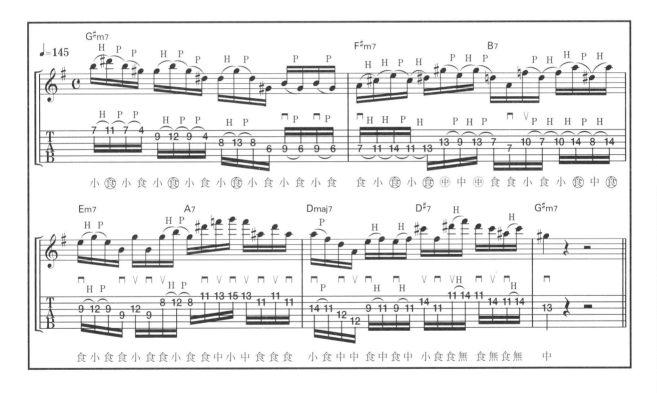

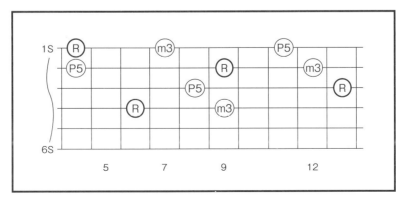

第一小節僅使用 G♯m7 三和音的點弦把位

157

Track 70 time:0'00" ～ ◄◄◄◄◄◄◄◄◄◄◄◄◄◄◄◄◄◄◄◄◄◄◄◄◄

横跨第四弦與第二弦的跨弦圓滑奏樂句。每小節分成三個單元,以圓滑奏→滑音→圓滑奏→跨弦的方式演奏是其主軸。本樂句雖著重

於指板上的視覺位置,但也請記住彼得魯奇的演奏中就有相對較多這樣的奏法。

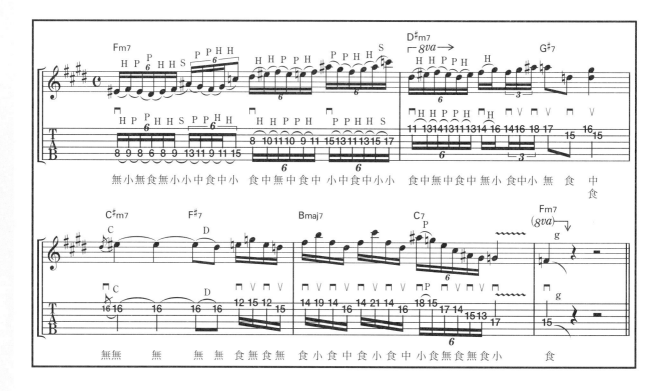

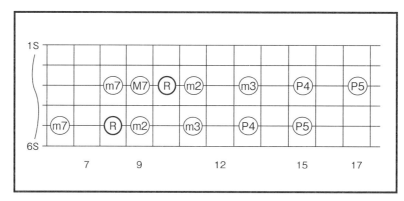

第一小節使用的把位

158

第一小節幾乎全是滿撥弦（full picking）奏法，第二小節以後則以圓滑奏（legato）為主體。由於圓滑奏淡淡地持續一段時間，因此彈奏上需要相當的持久力。尤其第三小節到第四小節是六連音的快速演奏，難度相當地高。

這類樂句大多注重演奏本身，以至於完成度不高，但彼得魯奇本身就是擅長用非常緊湊的節奏來彈奏的樂手，所以務必盡量模仿音源範例。

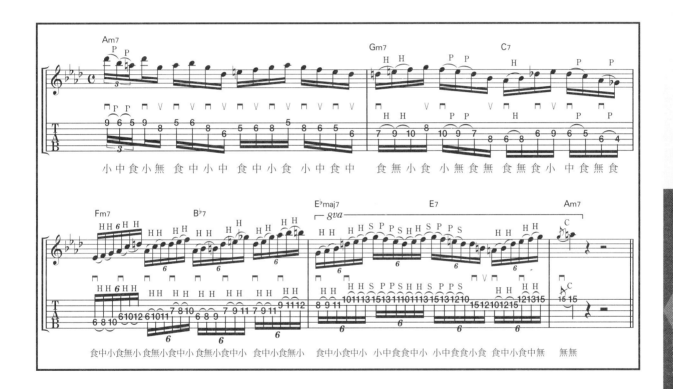

第一小節使用的把位

Chapter 7　爵士樂之複雜進行篇

國家圖書館出版品預行編目（CIP）資料

圖解流行‧搖滾 吉他大師技法/Hidenori著；黃大旺譯. -- 初版. -- 臺北市：
易博士文化, 城邦文化事業股份有限公司出版：英屬蓋曼群島商家庭傳媒
股份有限公司城邦分公司發行, 2023.01
　　面；　公分. -- (最簡單的音樂創作書)
　　譯自：シュレッド・ギタリスト10人に学ぶテクニカル・フレーズ集 (CD付)
　　ISBN 978-986-480-263-0(平裝)
　　1.吉他；速彈；流行搖滾；藍調；奏法
916　　　　　　　　　　　　　　　　　　　65111020540

圖解流行‧搖滾 吉他大師技法

Bules、Rock、Pops、Jazz 經典和弦進行 ╳ 10 位最頂尖名家，140 種吉他速彈絕技徹底解說

原 著 書 名／シュレッド・ギタリスト10人に学ぶテクニカル・フレーズ集 (CD付)
原 出 版 社／株式会社シンコーミュージック・エンタテインメント
作　　　　者／Hidenori
譯　　　　者／黃大旺
選　 書　 人／鄭雁聿
編　　　　輯／鄭雁聿

業 務 副 理／羅越華
總　編　輯／蕭麗媛
視 覺 總 監／陳栩椿
發　行　人／何飛鵬
出　　　　版／易博士文化
　　　　　　　城邦文化事業股份有限公司
　　　　　　　台北市中山區民生東路二141號8樓
　　　　　　　電話：（02）2500-7008　傳真：（02）2502-7676
　　　　　　　E-mail：ct_easybooks@hmg.com.tw
發　　　　行／英屬蓋曼群島商家庭傳媒股份有限公司城邦分公司
　　　　　　　台北市中山區民生東路二段141號11樓
　　　　　　　書虫客服服務專線：（02）2500-7718、2500-7719
　　　　　　　服務時間：周一至周五上午09:30-12:00；下午13:30-17:00
　　　　　　　24小時傳真服務：（02）2500-1990、2500-1991
　　　　　　　讀者服務信箱：service@readingclub.com.tw
　　　　　　　劃撥帳號：19863813
　　　　　　　戶名：書虫股份有限公司
香港發行所／城邦（香港）出版集團有限公司
　　　　　　　香港灣仔駱克道193號東超商業中心1樓
　　　　　　　電話：（852）2508-6231　傳真：（852）2578-9337
　　　　　　　E-mail：hkcite@biznetvigator.com
馬新發行所／城邦（馬新）出版集團 [Cite (M) Sdn. Bhd.]
　　　　　　　41, Jalan Radin Anum, Bandar Baru Sri Petaling, 57000 Kuala Lumpur,
　　　　　　　Malaysia
　　　　　　　電話：（603）9056-3833　傳真：（603）9057-6622
　　　　　　　E-mail：services@cite.my
製 版 印 刷／卡樂彩色製版印刷有限公司

▇2023年01月13日初版1刷　　　　　　　　　　　　　Printed in Taiwan
ISBN 978-986-480-263-0

定價900元　HK$300